1930 경성 모던라이프

경성 사계절의 일상

경성 사계절의 일상

1930 경성 모던라이프

초판 1쇄 인쇄 2021년 9월 13일
초판 1쇄 발행 2021년 9월 23일

글/그림 오숙진
발행처 이야기나무
발행/편집인 김상아
기획/편집 김예진, 장원석
홍보/마케팅 이정화, 전유진
디자인 한하림
인쇄 미래상상
등록번호 제25100-2011-304호
등록일자 2011년 10월 20일

주소 서울시 마포구 연남로13길 1 레이즈빌딩 5층
전화 02-3142-0588
팩스 02-334-1588
이메일 book@bombaram.net
블로그 blog.naver.com/yiyaginamu
인스타그램 @yiyaginamu_
페이스북 www.facebook.com/yiyaginamu

ISBN 979-11-85860-54-1
값 25,000원

경성 사계절의 일상 | 1930 경성 모던라이프

글·그림 오숙진

이야기
나무

봄

여름

목차

가을

겨울

1930
경성지도

N

경복궁

26

27

25

광화문통

경희궁

서대문정 1정목

종로 1정목

28

서대문형무소

14

15

정동

16

11

24

23

22

21

태평통 1정목

29

30

황금정 1정목

12 13

18 19

17

09

31

33 32

10

08

덕수궁

20

34

장곡천정

07

06

05

04

03

남대문통 4정목

남대문통 3정목

태평통 2정목

남대문통 5정목

01 02

남산공원

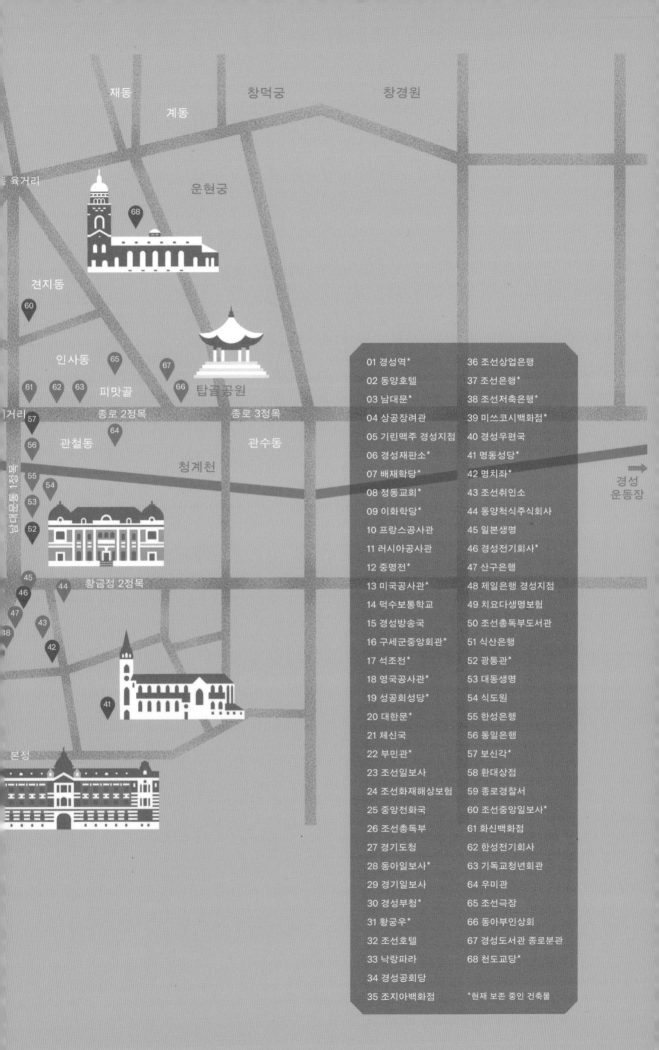

재동

계동

창덕궁

창경원

육거리

운현궁

견지동

60

인사동

65

67

61 62 63 피맛골 66 탑골공원

거리 57

종로 2정목

종로 3정목

56 관철동 64 관수동

청계천

55

54

53

52

45

44 황금정 2정목

46

47

43

48

42

41

본정

01 경성역*	36 조선상업은행
02 동양호텔	37 조선은행*
03 남대문*	38 조선저축은행*
04 상공장려관	39 미쓰코시백화점*
05 기린맥주 경성지점	40 경성우편국
06 경성재판소*	41 명동성당*
07 배재학당*	42 명치좌*
08 정동교회*	43 조선취인소
09 이화학당*	44 동양척식주식회사
10 프랑스공사관	45 일본생명
11 러시아공사관	46 경성전기회사*
12 중명전*	47 산구은행
13 미국공사관*	48 제일은행 경성지점
14 덕수보통학교	49 치요다생명보험
15 경성방송국	50 조선총독부도서관
16 구세군중앙회관*	51 식산은행
17 석조전*	52 광통관*
18 영국공사관*	53 대동생명
19 성공회성당*	54 식도원
20 대한문*	55 한성은행
21 체신국	56 동일은행
22 부민관*	57 보신각*
23 조선일보사	58 환대상점
24 조선화재해상보험	59 종로경찰서
25 중앙전화국	60 조선중앙일보사*
26 조선총독부	61 화신백화점
27 경기도청	62 한성전기회사
28 동아일보사*	63 기독교청년회관
29 경기일보사	64 우미관
30 경성부청*	65 조선극장
31 황궁우*	66 동아부인상회
32 조선호텔	67 경성도서관 종로분관
33 낙랑파라	68 천도교당*
34 경성공회당	
35 조지아백화점	*현재 보존 중인 건축물

경성
운동장

경성의 안내자
'금파리'

금빛으로 빛나는 특별한 파리, 금파리!

금파리는 방정환* 선생이 잡지 <개벽>에 기고한
짤막한 소설 <사회풍자 은파리>에 등장하는
은파리에서 모티브를 얻어 탄생하였다.
<별건곤> <삼천리> <개벽> 등 1920~30년대
근대잡지를 토대로 태어난 <1930 경성 모던라이프>는
조선의 현실을 바라보는 당시 지식인들의 시선이
담겨있고, 금파리는 그들의 대표자라 할 수 있다.
작고 날쌔어 어디든 갈 수 있고, 시대를 이해하는
총명함에 나름 유머까지 겸비하였으니 이보다
더 매력적인 안내자는 없을 것이다.

* 방정환은 일제 강점기의 독립운동가, 아동문화운동가,
어린이 교육인, 사회운동가이며 어린이날의 창시자이다.

경성의 안내자 금파리올시다

서울을 갈아 먹으려고 모질게 이를 가는 전차
뽀얀 먼지바람 일으키며 달아나는 자동차
하늘 높이 솟아오른 빌딩
가로수와 페이브먼트(인도)
그 사이로 울려 퍼지는
경쾌한 단장(지팡이) 소리, 하이힐 소리

들썩이는 종로의 낮
유혹하는 진고개의 밤
풍요와 빈곤
웃음과 눈물
희망과 절망이 있는
이곳은 1930년대 경성!

경성의 겉 살림 속 살림
제대로 알고자 하는 분들을 위해
금파리가 나섰다

사람 냄새, 돈 냄새, 똥 냄새
냄새 풍기는 곳이라면 어디든 갈 터이니
금파리와 함께 경성의 참모습을 만나러 가 보자

봄

읽을 수 있으니 이처럼 좋은 곳이 어디 있나

"백화점에서 일하는 신붓감을
신랑 되는 이가 날마다 찾아왔단다"

7am

남대문

처음 타는 자동차에 시골 어르신,
속이 매식 매식하고 머리가 횡횡 내둘린다

8am

태평통

태평통 2정목 막다른 길갈이
마주 보이는 회색 건물이 경성부청,
그것을 바라보고 선 것은 덕수궁이다

2pm

탑골공원

서울의 명소 탑골공원!
시내 중앙에 있어 경성 시민들이
특히 많이 찾는 곳이다

3pm

경성도서관

2전만 내고 여기 들어오면 무슨 책이든
읽을 수 있으니 이처럼 좋은 곳이 어디 있나

5pm

천도교당

"백화점에서 일하는 신붓감을
신랑 되는 이가 날마다 찾아왔단다"

질은 향수 냄새, 뿌연 담배 연기,
연녹색 불빛으로 카페는 손님을 맞는다

봄이 되면 너 나 없이 까닭 모를
활개를 치며 마음이 들떠 야앵, 야앵!

봄

10am

광화문통

경복궁을 막고 선 것은 총독부 건물,
문턱까지 가면 파수 경관의 성화를 받으니
멀리 떨어져서 보아야 한다

11am

종로 네거리

십자로 한복판 교통 순사의
모자 위에 살짝 내려앉아
동서남북 구경 한 번 해 보자

1pm

설렁탕집

조선 사람치고 서울에 사는 이상
구수하고 설렁설렁한 이 맛을
어느 누가 괄시하랴

8pm

카페

질은 향수 냄새, 뿌연 담배 연기,
연녹색 불빛으로 카페는 손님을 맞는다

9pm

창경원

봄이 되면 너 나 없이 까닭 모를
활개를 치며 마음이 들떠 야앵, 야앵!

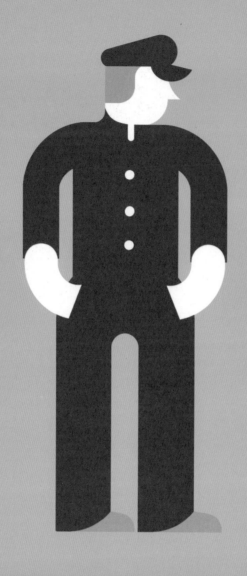

남학생

모자를 푹 눌러쓰고 고구라 바지 질질 끌고 유행가 콧노래를
불러가며 일대 횡렬을 지어가다가 늙었든 젊었든 여자만
만나면 우라질 년 하고 욕을 하고 처녀 뒤를 따라가며
입 좀 맞추자 덤벼드는 씩씩하고도 쓸모없는 어린 친구들.

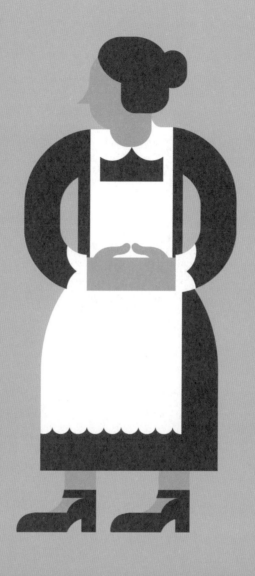

웨이트리스

유학 다녀온 신여성인가, 귀족집 따님인가. 옷맵시며, 몸태며
하나같이 세련되고 곱다. 그러나 대부분은 이런 곳이라도
나오지 않으면 안 되는 필요와 목적이 있는 안타까운 아씨들.

남대문

남대문에 올라 경성 시내를 바라보니 여기저기 솟아난 빌딩,
초록 옷 갈아입은 가로수, 새로운 서울이 한눈에 들어온다.
신문물 신풍조가 이 문을 통해 들어오니 이 문이 조선의 관문이요,
경성의 대문이라 금파리의 경성 안내는 여기서 시작함이 마땅하다.
저것이 무엇인가! 구식 차를 끌고 가는 신식 차인가, 자동차
꽁무니에 가엾은 당나귀가 매달려 짧은 다리로 동동걸음을 친다.

창밖으로 목을 뺀 시골 어르신, 처음 하는 서울 구경에 두 눈이
휘둥그레. "열흘 밤낮을 나귀 등에서 출렁이다가 푹신한 자리에
앉으니 참말 좋구나!" 그래, 어르신을 모셔오느라 고생한 당나귀도
서울 구경 중인 모양이다. 좋은 것도 잠시 처음 타는 자동차에
속이 매식 매식하고 머리가 횡횡 내둘린다. 경성 안내 시작부터
구역질하는 모습을 보여 줄 수는 없지. 자동차가 남대문통(지금의
남대문로)으로 향하니 금파리는 태평통(지금의 세종대로)으로 향한다.

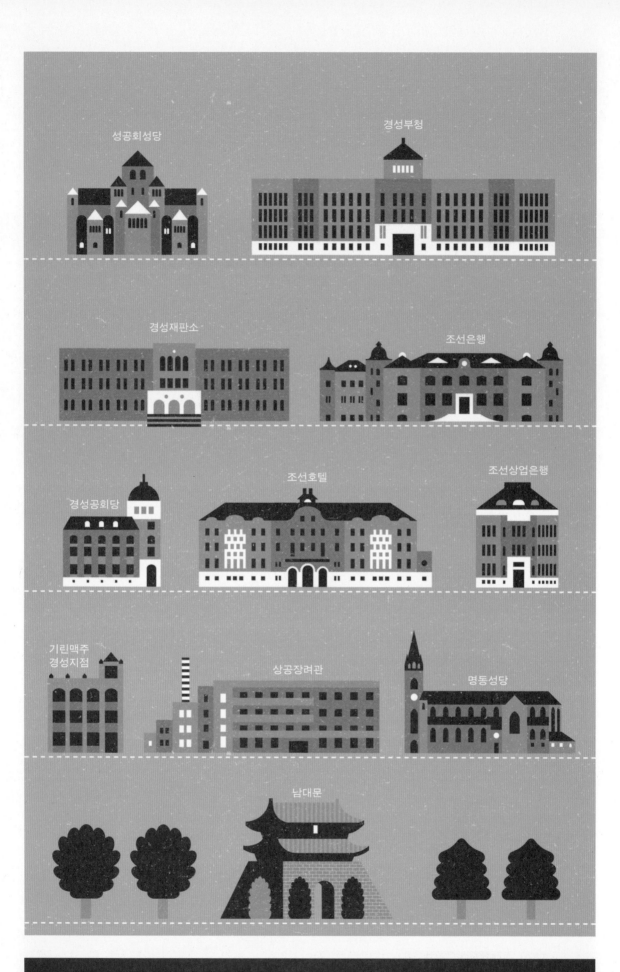

남대문 7am

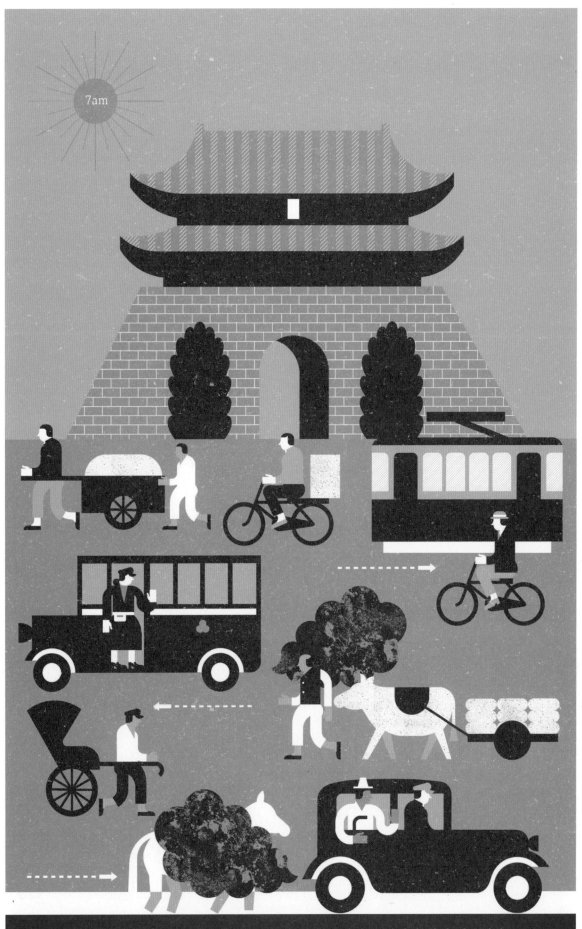

처음 타는 자동차에 시골 어르신, 속이 매식 매식하고 머리가 휭휭 내둘린다

태평통

남대문에서 왼편으로 뚫린 너른 길이 태평통 2정목. 그 좌우
길가에는 넝마전(낡은 것을 파는 가게)이 있어 헌 이부자리, 헌 옷,
헌 요강 등 전당포에서 쏟아져 나온 물건들이 나프탈렌 냄새를
풍기며 새 주인을 기다리고 섰다. 경성의 현관이라 할 수 있는
이 거리에 고물상이라니 보기 흉하다 할 수도 있지만, 이 또한
오늘을 살아가는 경성의 모습이니 어찌하랴. 살 것이 있거들랑
흥정은 필수! 5원을 달라 하면 1원만 준다 하고 한 시간쯤 실랑이를
하다가 2원을 주고 사야 한다.

태평통 2정목 막다른 길갈이 마주 보이는 회색 건물이 경성부청,
그것을 바라보고 선 것은 덕수궁이다. 광무황제(고종)가 돌아가신
후 아무도 출입하지 못하게 나무 울타리만 쳐 놓았을 뿐 지키는
파수병(경계하여 지키는 일을 하는 병정) 하나 없다. 울타리 너머에는
문예부흥식이라나 돌로 지어진 훌륭한 양옥 궁전(석조전)이 들어앉아
있건만 이곳에 갇혀 홀로 지내는 신세가 퍽 딱하다.

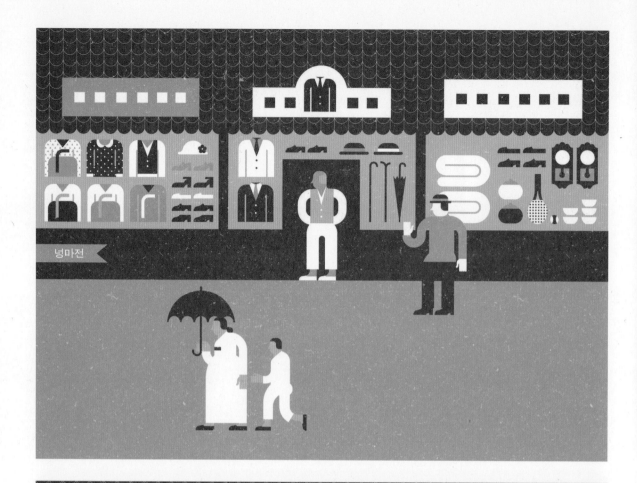

넝마전

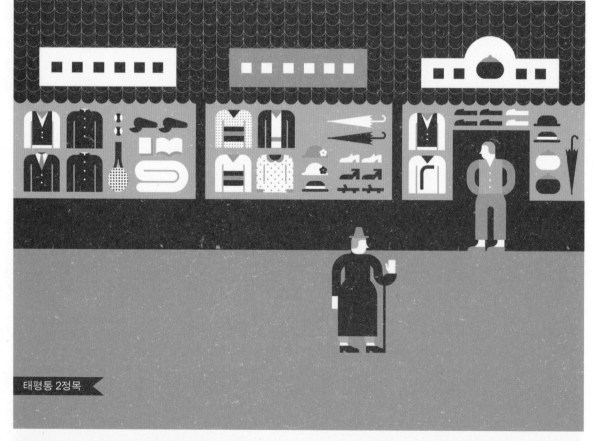

태평통 2정목

태평통 8am

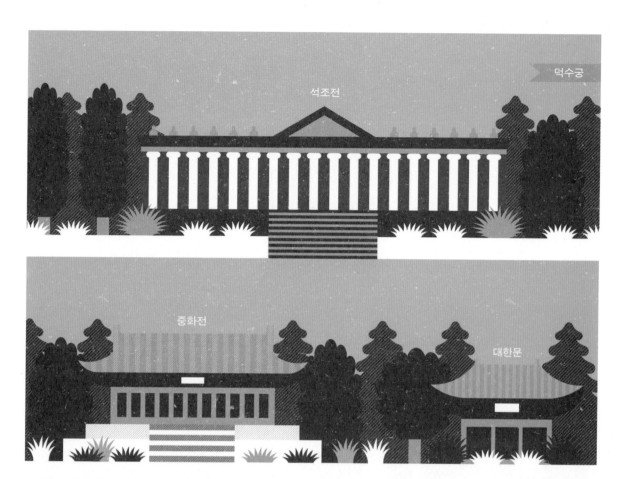

석조전

덕수궁

중화전

대한문

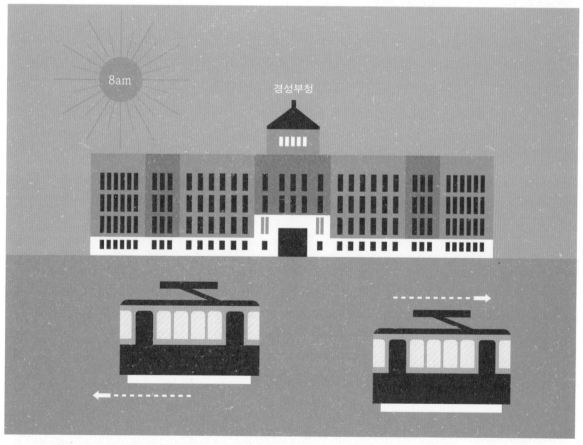

8am

경성부청

태평통 2정목 막다른 길갈이 마주 보이는 회색 건물이 경성부청,
그것을 바라보고 선 것은 덕수궁이다

괄화문통

태평통 1정목을 지나 광화문통(지금의 세종대로)까지 새롭고 시원한
너른 길에 높은 빌딩들이 좌우로 늘어섰다. 오른편으로 경성부청,
경성일보사, 동아일보사, 경기도청 그리고 그 맞은 편으로 체신국,
부민관, 조선일보사, 중앙전화국 등 경성의 주요 관청들이 이 길에
다 모였다.

광화문통 막다른 길에 경복궁을 막고 선 것은 총독부 건물.
문턱까지 가면 파수 경관의 성화를 받으니 멀리 떨어져서 보아야
한다. 원래 자리 주인 광화문은 해태까지 잃어버리고 궁궐의 동편
에서 귀양살이를 하는데 경성의 설움은 혼자 도맡아 사시사철
우는 듯 서 있다.

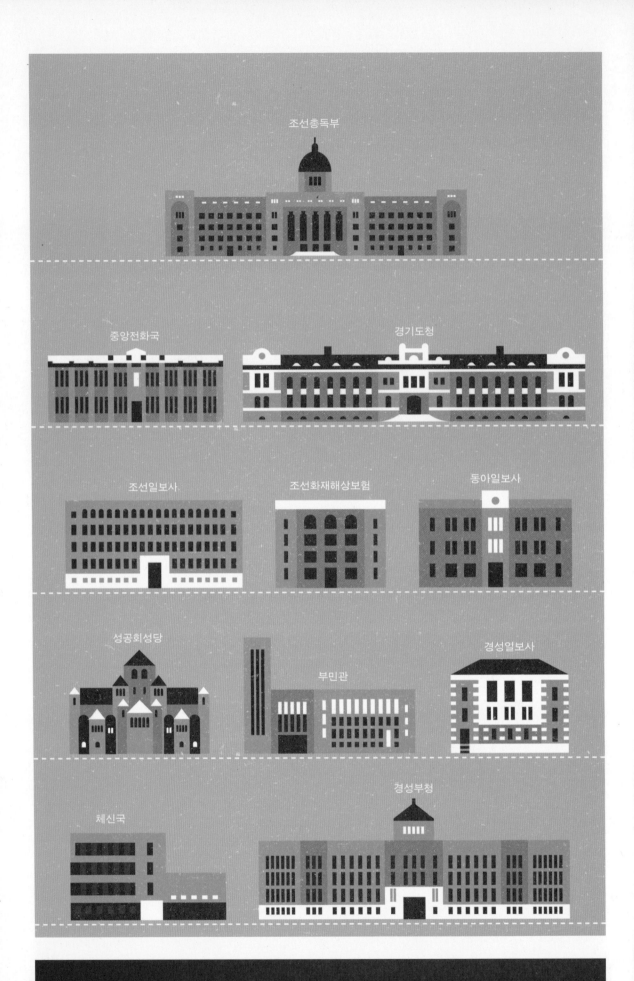

조선총독부

중앙전화국

경기도청

조선일보사

조선화재해상보험

동아일보사

성공회성당

부민관

경성일보사

체신국

경성부청

광화문통 10am

경회루 · 조선총독부박물관

근정전 · 광화문

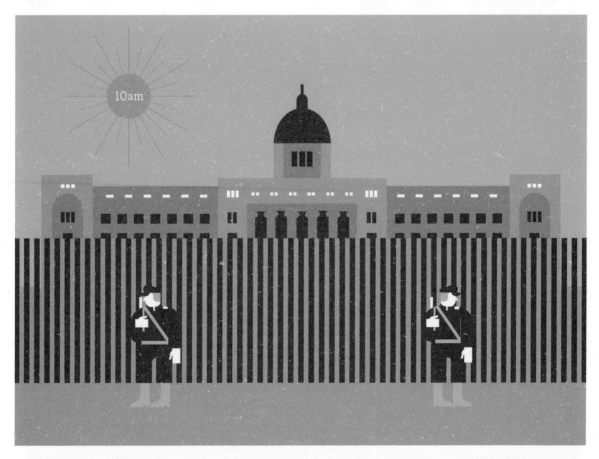

10am

경복궁을 막고 선 것은 총독부 건물, 문턱까지 가면
파수 경관의 성화를 받으니 멀리 떨어져서 보아야 한다

종로
네거리

동십자각 지나 안동 육거리(지금의 안국동 사거리) 지나 남쪽으로
내려오면 종로 네거리에 이른다. 드르륵드르륵 이를 가는 전차,
꼬리에 꼬리를 무는 자동차, 정거장에 선 사람들의 옷차림,
부드러운 아스팔트를 걷는 사람들의 걸음걸이, 이곳에 한 시간만
서 있어도 경성의 살림이 훤히 보인다. 십자로 한복판 교통 순사의
모자 위에 살짝 내려앉아 동서남북 구경 한 번 해 보자.

북쪽! 겨우내 착착 접어 두었던 춘추 양복을 주름도 펴지 않고
입은 신사가 걸어온다. 이제 막 전당포에서 찾아다 입었는가. 걸을
때마다 풍겨오는 나프탈렌 냄새. 이어서 남쪽! 저것도 사람이냐
할 만치 귀신같은 무리들이 몰려온다. 청계천에 진을 친 어린
걸식군들이다. 조그마한 몸에 연회 때 입고 가는 프록코트(Frock Coat,
무릎까지 내려오는 서양식 남성 예복) 마냥 다 떨어진 양복을 걸쳤는데 비록
걸식하는 처지지만 예의를 지키는 아이들이 아닌가.

이번엔 서쪽! 한 남자가 교통 순사의 호통도 들은 체 만 체 유유히
대로를 건너온다. 모자도 없이 통저고리 바람에 발은 벗고, 까닭
없이 생긋 웃고, 난데없이 시작되는 연설! 암만 봐도 정신이 온전치
않아 보이는데. 어느 틈에 사람들이 모여 미친 양반 구경하느라
난리, 모인 사람들을 호령해 쫓느라 순사가 또한 난리다.

동쪽! 당나귀 자동차가 달려온다. 재회의 반가움도 잠시, 교통
순사의 수신호가 바뀌려는 찰나 자동차가 십자로 지나 남쪽으로
급회전하고 매달려 있던 당나귀는 까닭을 모른 채 땅바닥에 한바탕
뒹군다. 바뀐 신호에 반대편 차들이 달려들고, 자동차와 당나귀의
충돌! 시골 어르신, 자동차를 붙잡고 당나귀 살려내라 호통을 하고
구름같이 모여든 사람들은 좋은 구경났다며 웃고 떠든다. 교통
순사만 구경꾼 해산과 교통정리에 몸이 달았다.

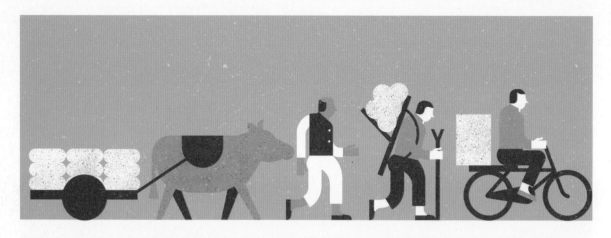

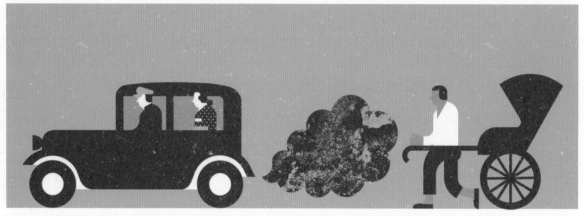

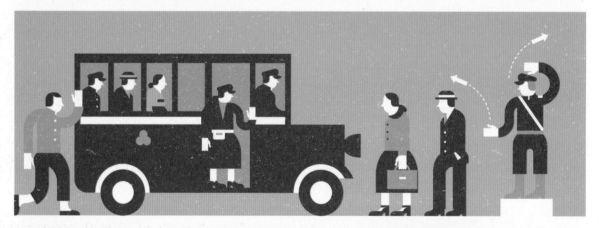

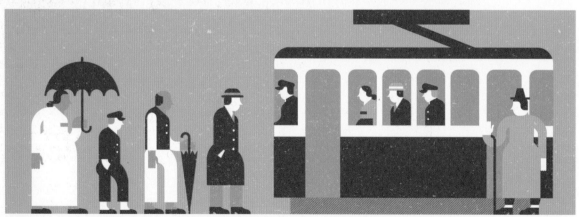

종로 네거리 11am

조선중앙일보사

11am

N
4

견지동

4
S

보신각 동일은행 한성은행

청계천

남대문통 1정목

십자로 한복판 교통 순사의 모자 위에 살짝 내려앉아 동서남북 구경 한 번 해 보자

종로경찰서

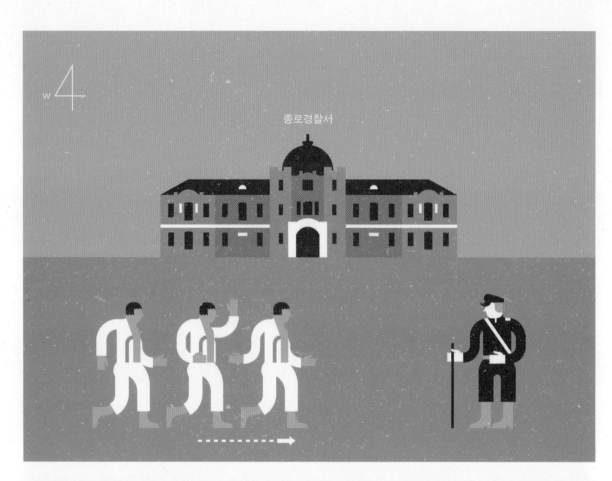

종로 1정목

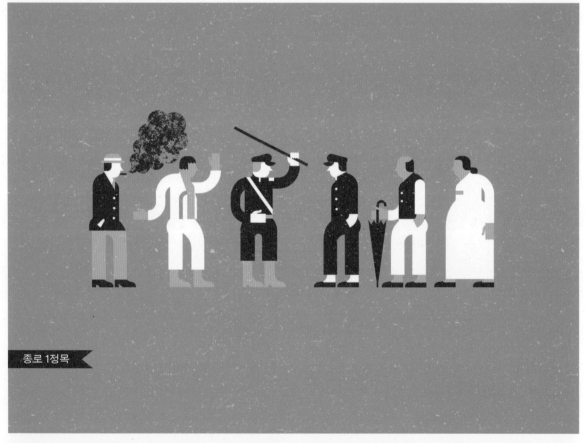

모자도 없이 통저고리 바람에 발은 벗고, 까닭 없이 생긋 웃고, 난데없이 시작되는 연설!

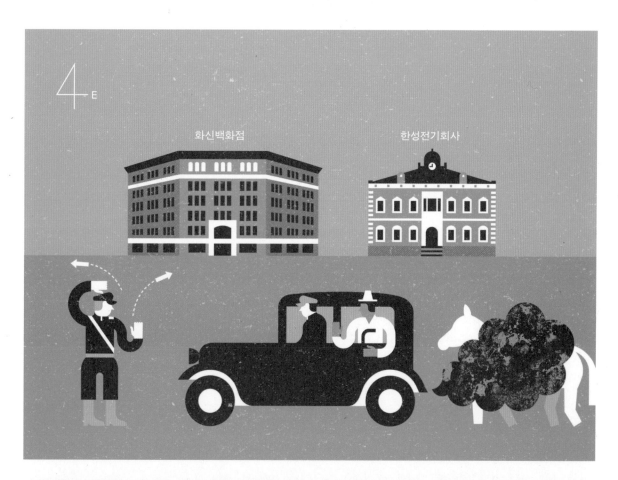

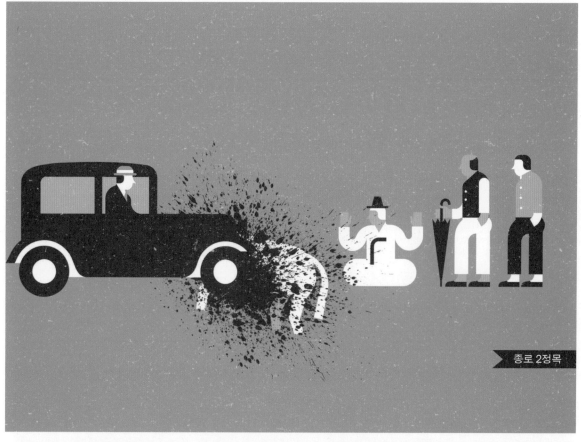

바뀐 신호에 반대편 차들이 달려들고, 자동차와 당나귀의 충돌!

설렁탕집

경성 제일의 먹거리 설렁탕을 빼놓고 경성을 이야기할 수 없지.
설렁탕집에 들어서면 털이 숭숭 돋아있는 삶은 소머리가 채반
위에 누워있고 시골집 가난뱅이도 쓰지 않는 오지 뚝배기(붉은
진흙으로 만들어 볕에 말리거나 약간 구운 다음, 오짓물을 입혀 다시 구운 뚝배기)가
쌓여있는데, 누린내마저 확 끼치우니 처음 보는 사람은 저런
더러운 음식을 누가 먹나 하고 코를 잡을 것이다. 하지만 그 맛을
몰라 그러지. "밥 한 그릇 쥬." 높이가 한 자(길이의 단위로 한 자는
약 30.3cm)밖에 안 되는 이름뿐인 식탁, 목침 높이만 한 걸상에
걸터앉으면 1분도 채 못 되어 기름 둥둥 뜬 뚝배기와 깍두기
한 접시가 놓인다.

파, 양념, 거친 고춧가루 듬뿍 치고 소금으로 간을 맞추어 훌훌
국물을 마셔가며 먹는 이 맛! 양쪽 무릎은 귀에 닿고, 허리는
굽어지고, 배는 달라붙고, 황새처럼 목은 빼고, 설렁탕 먹는 꼴이
우습긴 하다마는 조선 사람치고 서울에 사는 이상 구수하고
설렁설렁한 이 맛을 어느 누가 괄시하랴. 한 그릇에 15전, 값으로도
맛으로도 영양으로도 서울 최고의 음식이다.

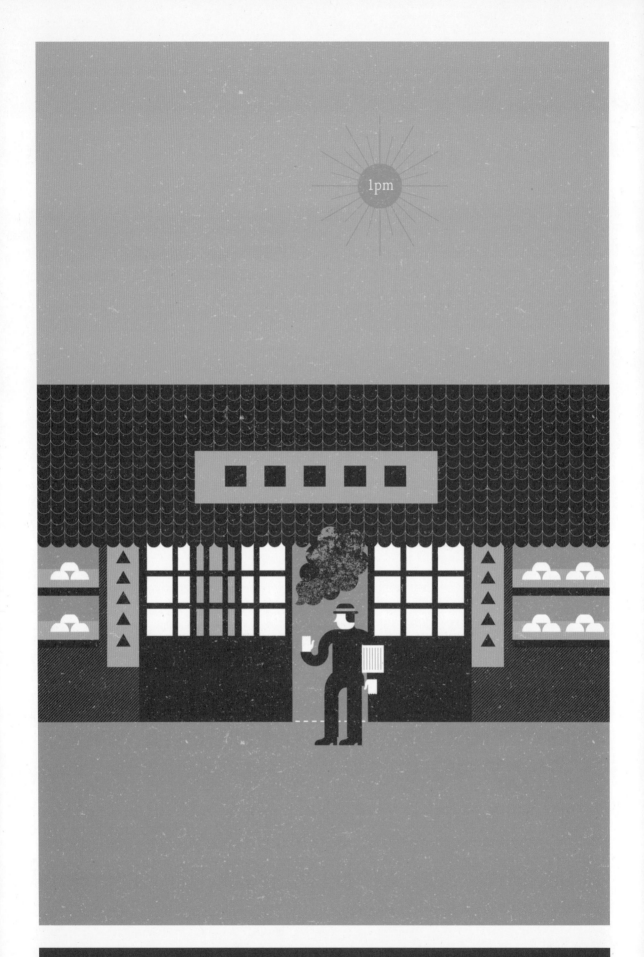

설렁탕집 1pm

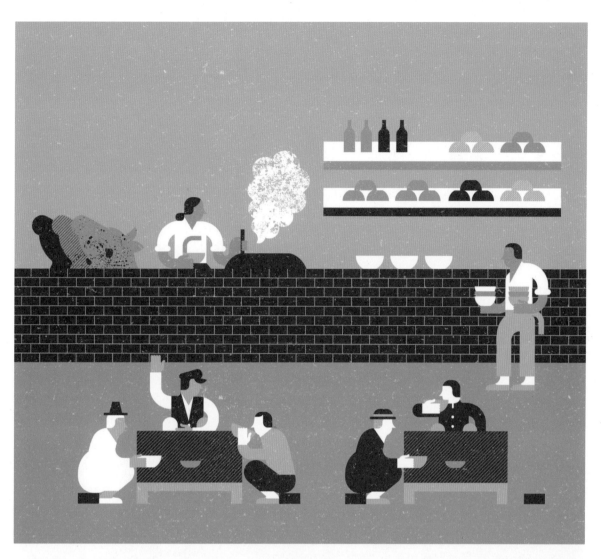

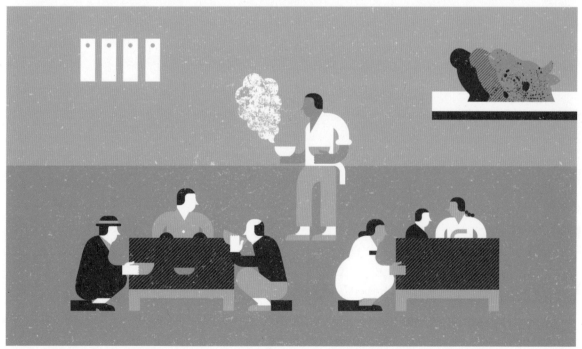

조선 사람치고 서울에 사는 이상 구수하고 설렁설렁한 이 맛을 어느 누가 괄시하랴

탑골공원

시끄러운 거리에서 혹은 숨막히는 집에서 잠시 벗어나 피곤한 몸과 정신을 쉬이기에 공원보다 더 좋은 곳은 없다. 서울의 명소 탑골공원! 경성에는 남산공원, 장충단공원, 사직공원도 있지만, 탑골공원은 시내 중앙에 있어 경성 시민들이 특히 많이 찾는 곳이다. 조선식으로 지어진 후문과는 달리 정문은 근대식으로 지었는데 일단 들어가 보자.

분 바른 중년 부인 두엇이 담배를 피우고 앉아서 출입하는 사람을 뜻있게 훑어보고, 도리우찌(とりうちぼう, 챙이 짧고 덮개가 둥글넓적한 모양의 모자, 납작모자) 쓴 부랑자 같은 청년이 서울 구경 온 시골 여학생을 흘금흘금 살핀다. 이크! 입구부터 여기저기 탈 날 징조가 아닌가. 경내에는 갓 쓰고 흰옷 입은 노인, 색동옷 입은 아이들, 중학생, 노동자, 걸인, 지게꾼, 양복쟁이, 왜인(일본인) 친구 등 각종 인간들이 구석구석 앉고 또 서서 오뉴월 똥물에 구더기 마냥 몇 달이라도 좋다는 듯, 할 일 없이 어물어물.

팔각정은 벌써부터 룸펜(Lumpen, 부랑자 또는 실업자를 이르는 말)들의 낮잠터가 되었구나. 발 하나 들여놓을 수 없게 빽빽하게 드러누운 꼴이 생선, 그것도 썩은 생선 말리는 듯하다. 벌이할 것은 없고 그렇다고 소일거리도 없으니 산보 삼아 탑골공원으로 모일 수밖에 없겠으나 명색이 경성을 대표하는 공원인데 공원에 심어 놓은 나무의 수보다 낮잠 자는 룸펜의 수가 더 많으니 안타까운 일이다.

뽀얀 먼지 앉은 전나무 밑에는 밑천이라고는 엉터리 그림책 한 권이 전부인 사주쟁이들이 십여 명씩 앉아있다. "집 나간 아내를 어디 가면 찾겠소?" "서남 편으로 가거라. 4, 5월쯤 아내가 돌아오든가 그렇지 않으면 다른 색시에게라도 장가를 가겠다." 그저 좋은 말로 그럴듯하게 꾸며 답답한 친구들의 주머니에서 몇 푼을 받아 간다. 지독한 분뇨 냄새 풍기는 공중변소 앞에서는 아이스크림 장수가 아이스크림 통을 휘휘 젓고 섰다. "아이스크림이오, 달고 시원한 아이스크림!"

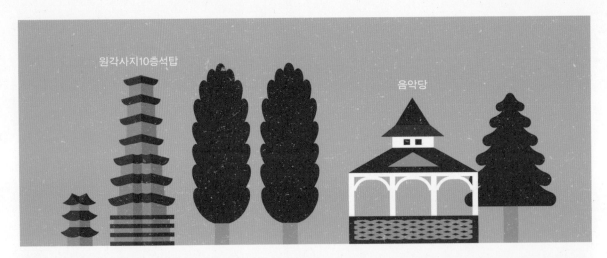

원각사지10층석탑

음악당

팔각정

대원각사비

탑골공원 2pm

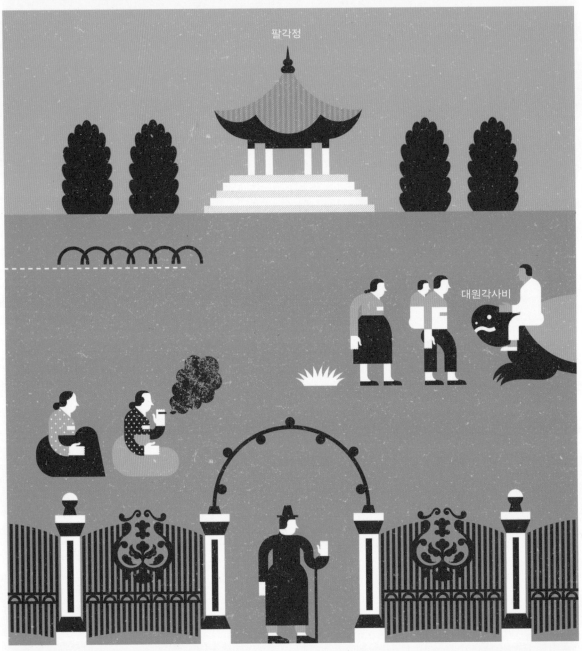

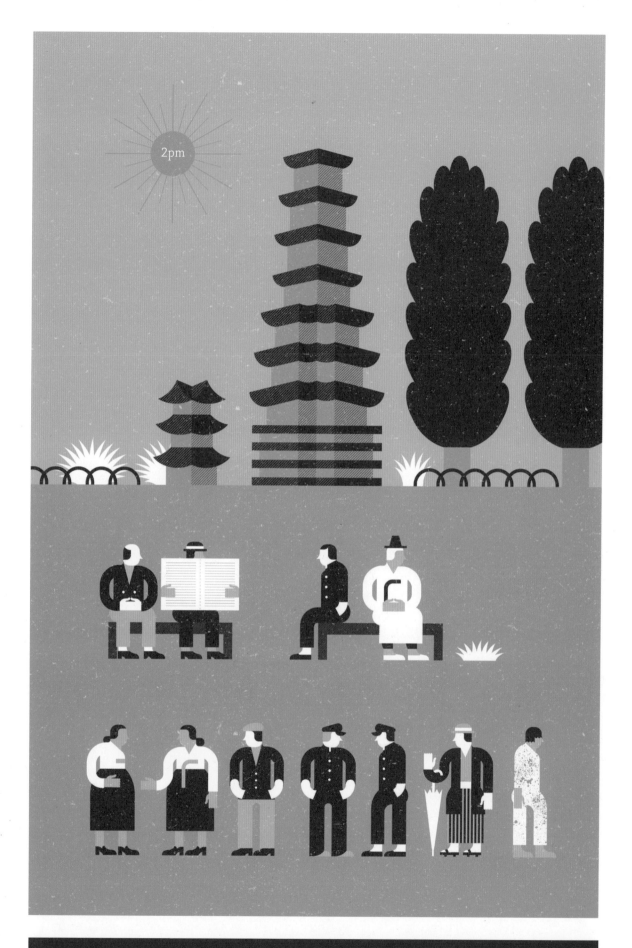

2pm

서울의 명소 탑골공원! 시내 중앙에 있어 경성 시민들이 특히 많이 찾는 곳이다

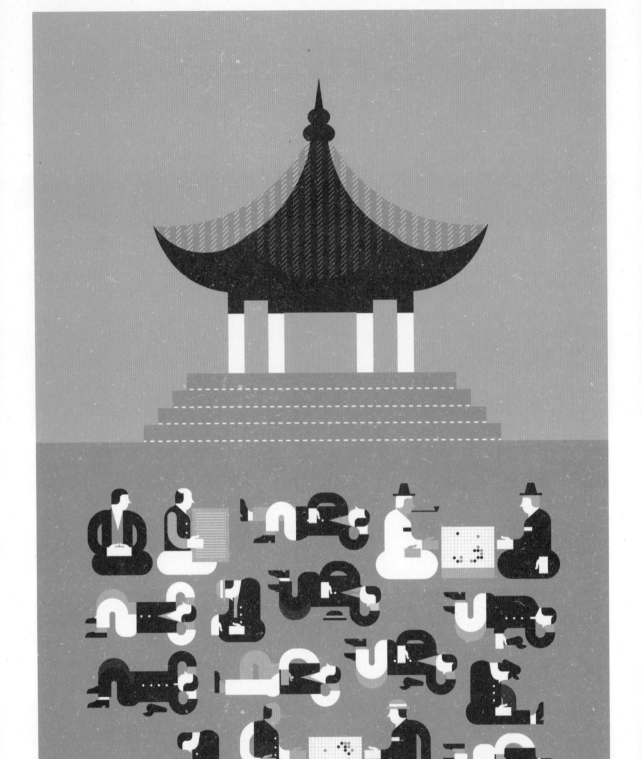

공원에 심어 놓은 나무의 수보다 낮잠 자는 룸펜의 수가 더 많으니 안타까운 일이다

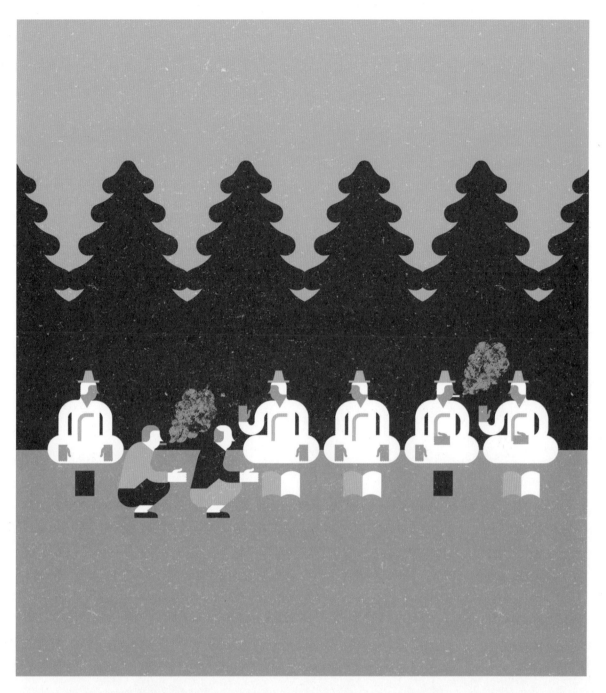

그저 좋은 말로 그럴듯하게 꾸며 답답한 친구들의 주머니에서 몇 푼을 받아 간다

경성
도서관

탑골공원 옆 석축 양옥은 경성도서관의 종로 분관이다. 입장료는
단돈 2전. 밖은 저리도 요란한데 안에는 이렇게 많은 사람들이
저마다 침착하게 걸터앉아서 기침 소리 하나 아니 내고 책 읽기에
여념이 없다. 책 한 권에 2, 3원은 보통이고 비싼 것은 6, 7원,
어떤 것은 10여 원씩이나 하니 여간해서야 그런 책을 일일이
사 볼 수도 없고 사랑채나 있지 않으면 조용히 공부하기도 어렵다.

그런데 2전만 내고 여기 들어오면 무슨 책이든 읽을 수 있으니
이처럼 좋은 곳이 어디 있나. 지방에서 오신 유지들이라면 반드시
이곳을 살펴보고 가야 할 것이고 조선 곳곳에 이런 곳이 생겨나야
할 것이다. 이런, 금파리의 윙윙거리는 날갯짓 소리가 성가시게
들리겠구나. 일 없이 오래 구경하여도 공부하는데 방해가 되니
그만 나가자.

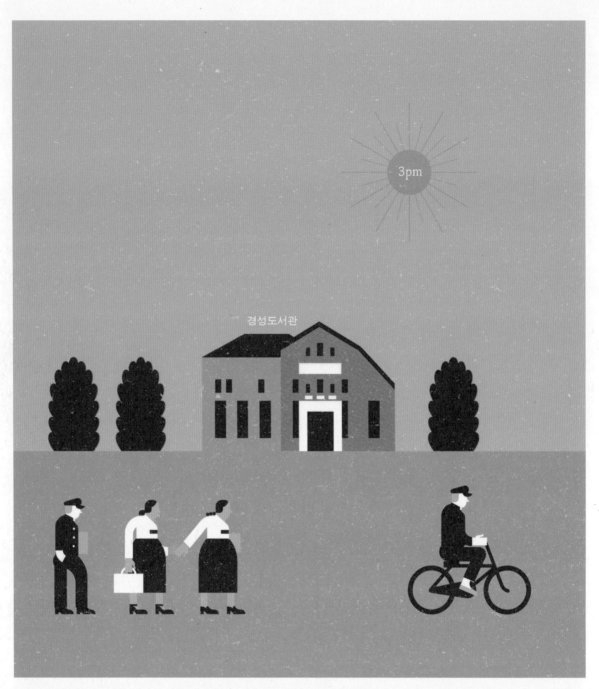

경성도서관

3pm

경성도서관 3pm

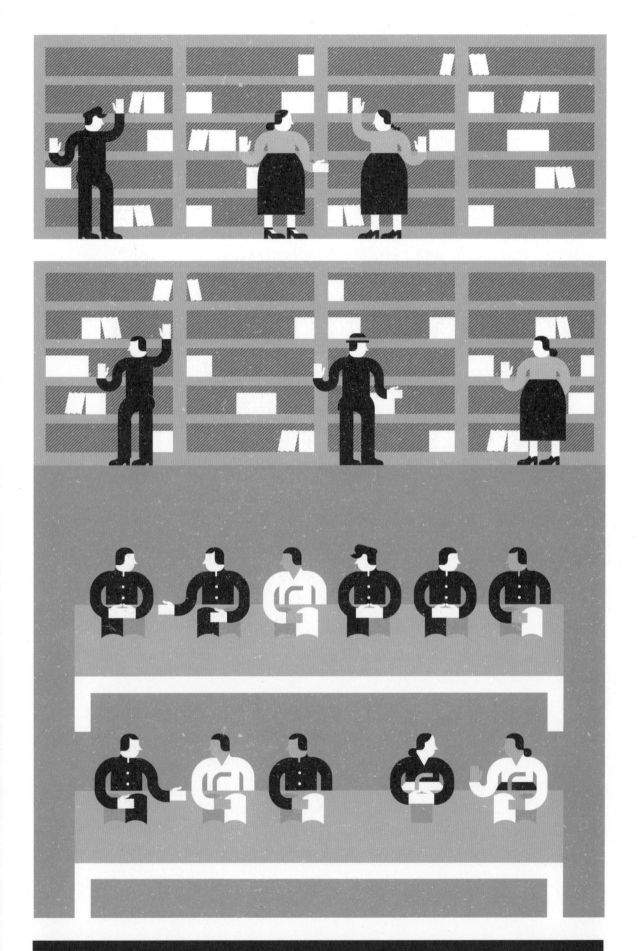

2전만 내고 여기 들어오면 무슨 책이든 읽을 수 있으니 이처럼 좋은 곳이 어디 있나

천도교당

분을 목까지 곱게 바르고 붉은 양산 받쳐 들고 발걸음을 재촉하는 여학생, 어디를 그리 바삐 가시는가. 여학생이 도착한 곳은 결혼식이 열리는 경운동 천도교당, 여학생은 요즘 유행한다는 신부 들러리란다. 요사이 신식 결혼식은 천도교당에서 하든지 예배당에서 하든지 공회당에서 하든지 신랑에게도 신부에게도 들러리라는 것이 필요하다. 비단옷 해 입는다는 핑계로 돈을 받는데, 그렇게 재미가 좋아 들러리 해준다고 신문에 광고까지 한다나.

천도교당 안에는 가족, 친지, 동무, 동네 구경꾼, 어른, 아이 할 것 없이 잔뜩 모여 떠들고 혼잡을 이룬다. "백화점에서 일하는 신붓감을 신랑 되는 이가 날마다 찾아왔단다." "얼굴이 곱고 행동이 얌전해서 누구라도 먼저 채어가게 생겼지." 신랑은 빌려 입은 프록코트 윗주머니에 꽃을 꽂고, 신부는 조선 치마저고리에 하얀 면사포를 썼다. 웨딩마치 풍금 소리에 신랑 신부의 행진!

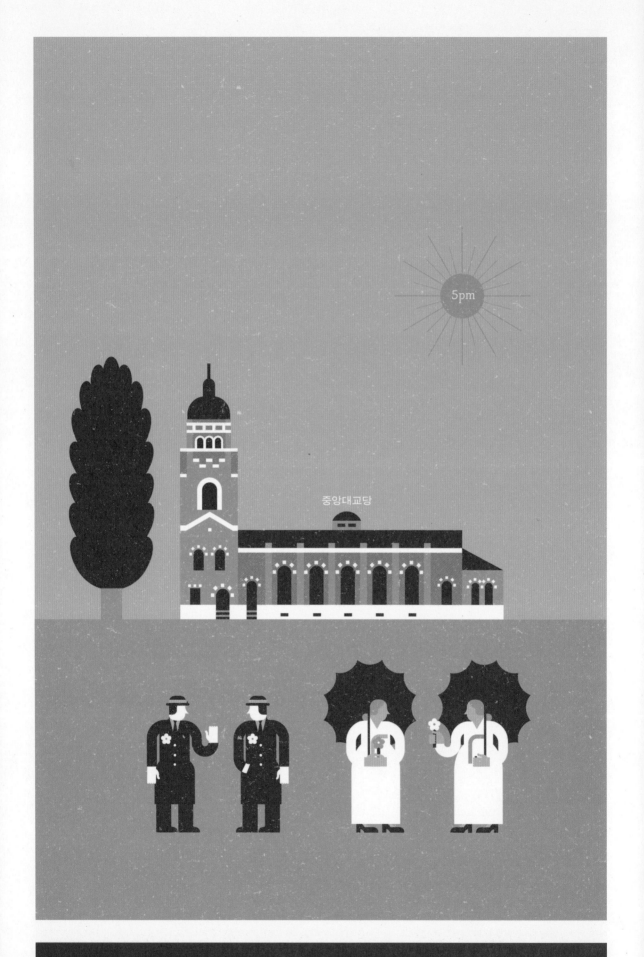

중앙대교당

5pm

천도교당 5pm

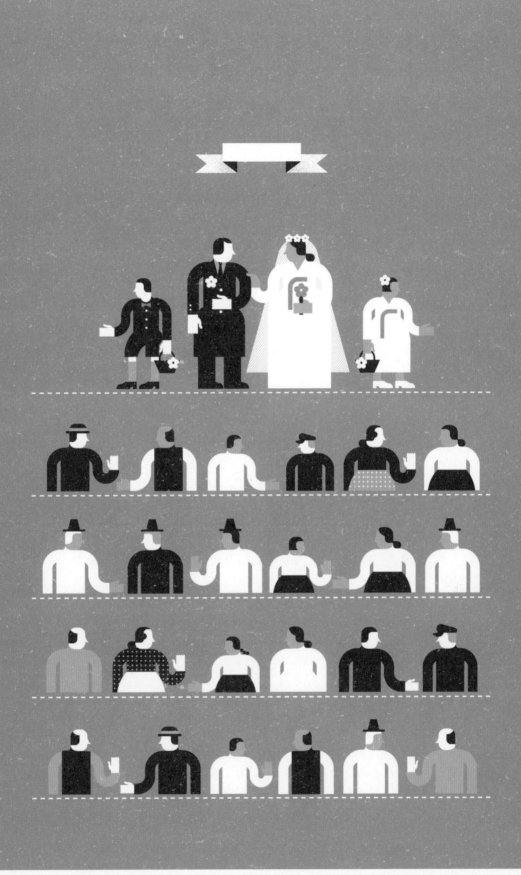

"백화점에서 일하는 신붓감을 신랑 되는 이가 날마다 찾아왔단다"

카페

해가 진다. 밤하늘에 별이 총총하듯 경성 카페의 불도 총총 켜진다. 무교정(지금의 무교동), 다옥정(지금의 다동), 명치정(지금의 명동), 황금정(지금의 을지로), 영락정(지금의 저동)은 물론이고 북촌 일대에도 진출하여 서울 장안 어디라도 사람 사는 곳이라면 카페 없는 곳이 없다. 어디든 좋으니 들어가 보자. "들어오세요." "오래간만이십니다." 허허! 누가 전에 와 보기나 했었나. 그렇지만 정다웁게는 들리는 인사. 짙은 향수 냄새, 뿌연 담배 연기, 연녹색 불빛으로 카페는 손님을 맞는다.

모던을 꾸미고 현숙(여자의 마음이 어질고 정숙함)을 분장한 꽃 같은 처녀들이 웨이트리스라는 서양 궁전의 시녀 같은 이름으로 테이블 사이를 상냥하게 돌아다닌다. 유학 다녀온 신여성인가, 귀족집 따님인가. 옷맵시며, 몸태며 하나같이 세련되고 곱다. 그러나 대부분은 이런 곳이라도 나오지 않으면 안 되는 필요와 목적이 있는 안타까운 아씨들. 웃기 싫어도 웃어야 하고 비록 손님이 마음에 들지 않아도 에로의 마지막 한 치 앞까지는 갔다가 되돌아와야 하니 인육시장에 늘비한 고깃덩이는 아닐지라도 그와 유사한 비애가 있을 것이다.

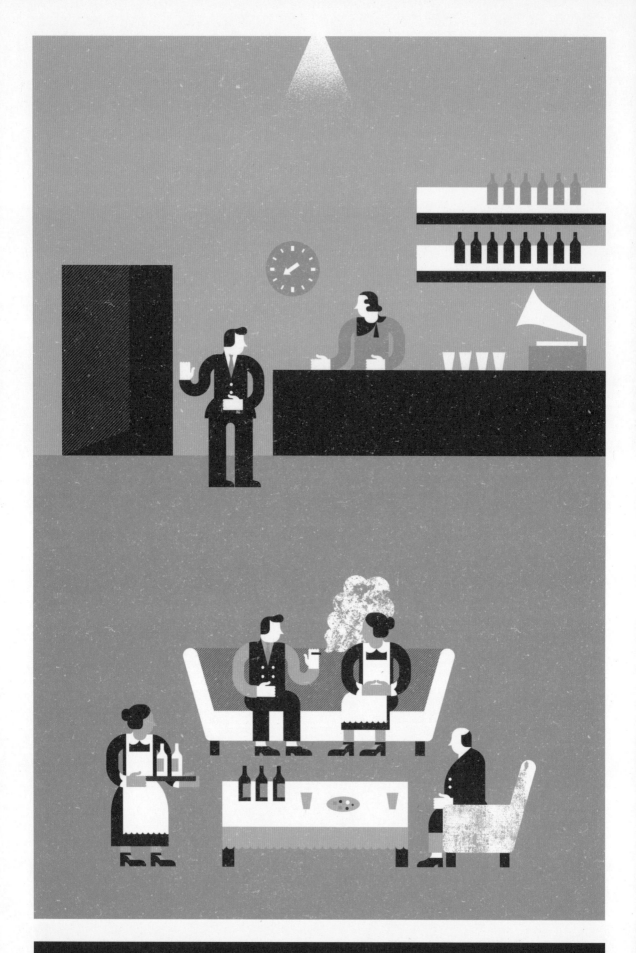

카페 8pm

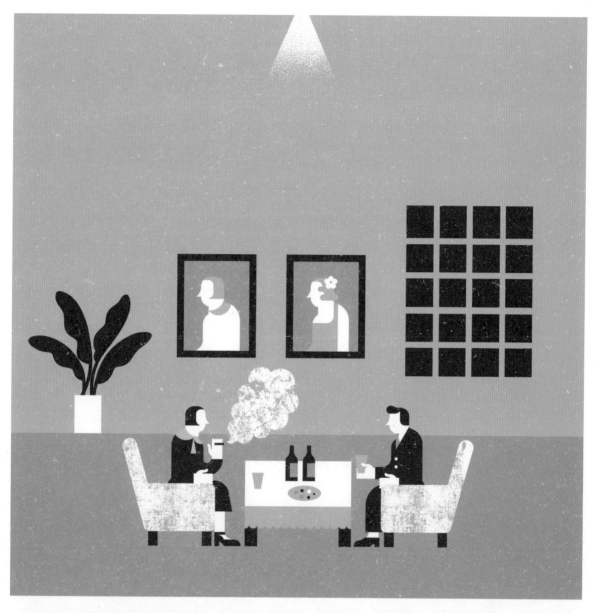

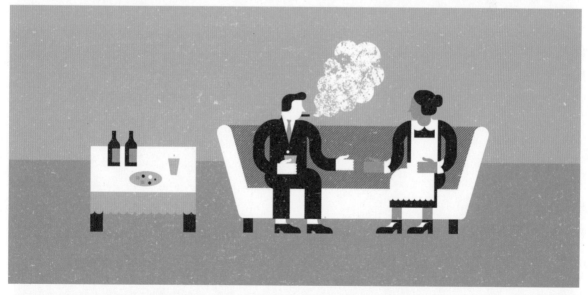

질은 향수 냄새, 뿌연 담배 연기, 연녹색 불빛으로 카페는 손님을 맞는다

창경원

봄이 되면 너 나 없이 까닭 모를 활개를 치며 마음이 들떠 야앵(밤에 벚꽃을 구경하며 노는 일), 야앵! 경성 사람 다하는 창경원(일본 제국이 창경궁을 훼손하여 1909년 개원한 유원지) 벚꽃놀이에 금파리도 빠질 수 없다. 창경원으로 향하는 전차마다 사람들을 잔뜩 달아매고 타라거니 내리라거니 야단법석! 돈푼이나 있는 친구들은 기생을 태우고 자동차를 몰아대니 밤하늘이 뿌옇도록 일어나는 알싸한 먼지.

전차도 자동차도 탈 생각을 아니 한 얌전한 친구들과 여인네들은 큰 길에 빽빽하게 늘어서서 창경원으로 향하니 사람의 물결이 넓은 바다 생선 떼갈이 꿈틀 꿈틀! 드디어 도착한 창경원. 입장료는 10전. 안으로 들어서니, 등불에 비친 찬란한 꽃송이! 겨우내 밀쪄가며 버려온 창경원이 한밑천 벌어보려는 심사로 전기회사에서 특별 할인해 준 전깃불을 마음껏 밝혀 놓았다.

야앵의 재미는 벚꽃 구경만큼이나 사람 구경에도 있다. 늙은이, 젊은이, 어린애, 서양 사람, 일본 사람, 모던보이, 모던걸 그리고 무엇 무엇. 누구를 보나 짝이 없이는 오지 않았다. 하다못해 카페에 들러 스틱 걸(지팡이를 대신하여 부축해 줄 여성)을 빌려서라도. 이렇게 많은 사람들이 두 가지 인종으로 구별이 되니 바로 먹는 인종과 히야까시(ひやかし, 놀림. 놀리는 사람) 인종이다. 먹는 인종은 일본 사람. 오나 가나 잔디밭 위에 한자리씩 벌려놓고 먹는 것이란 전부 게다(げた, 왜나막신) 친구들. 비록 섬나라 사람들일망정 행락할 생활의 여유가 있는 모양이지.

히야까시 인종은 조선의 남학생들, 모자를 푹 눌러쓰고 고구라 바지(こくら, 두꺼운 무명 직물의 바지) 질질 끌고 유행가 콧노래를 불러가며 일대 횡렬을 지어가다가 늙었든 젊었든 여자만 만나면 우라질 년 하고 욕을 하고 처녀 뒤를 따라가며 입 좀 맞추자 덤벼드는 씩씩하고도 쓸모없는 어린 친구들. 경성 시민의 유일한 환락장, 창경원의 밤이 깊어간다.

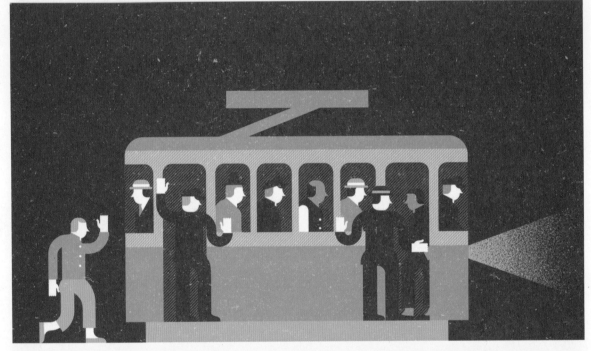

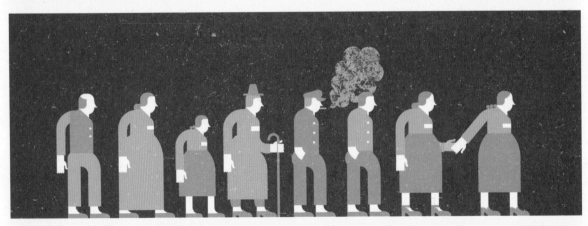

창경원 9pm

봄이 되면 너 나 없이 까닭 모를 활개를 치며 마음이 들떠 야앵, 야앵!

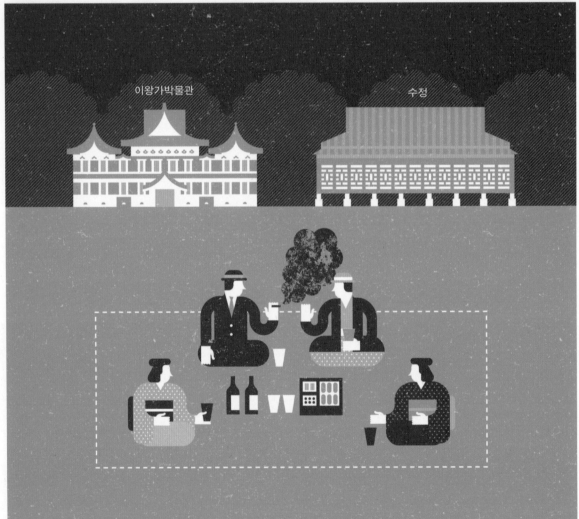

이렇게 많은 사람들이 두 가지 인종으로 구별이 되니 바로 먹는 인종과 히야까시 인종이다

장서각

사육장

명정전

홍화문

경성 시민의 유일한 환락장, 창경원의 밤이 깊어간다

금파리와

금파리 한참 일하느라 바쁠 시간인데 어째 신수 멀쩡한 어르신이 팔각정에서 낮잠을 주무시고 있습니까?

룸펜 유행이라면 일가견이 있다는 금파리가 경성에 대유행 중인 룸펜에 대해서는 알지 못하는 모양이구나!

금파리 룸펜이 무엇입니까? 서양말로 룸펜이라고 하니 왠지 멋지게 들리는데요. 하하!

룸펜 모르는 소리! 지금 조선에서 룸펜의 문제가 얼마나 심각한지 알고 있느냐. 나날이 늘어가는 조선의 룸펜! 사람들은 룸펜이 아편쟁이, 기생에 속은 자, 미두(현물 없이 쌀을 팔고 사는 일종의 투기 행위)에 실패한 자, 마작에 미친 사람 등등의 인물이라고 생각하지만 그들은 세기말적 퇴폐주의가 낳은 행동에 불과할 뿐이다. 룸펜은 그보다 더 중대한 문제를 안고 있는데, 건전한 생산력의 소유자이면서도 먹고 살기 위해 팔 수 있는 단 한 가지의 상품인 노동력의 구매자가 없어 실업자가 된 사람들이다. 나와 같은 룸펜들은 살려고 살려고 애를 빠득빠득 써도 하루에 한 끼를 먹을 수 없다. 어깨를 축 늘어뜨리고 이 거리에서 저 거리로 헤매면서 누구에게든지 이렇게 호소한다. "그냥이라도 좋으니 일을 시켜주시오!" 오죽하면 주린 창자를 움켜 안고 일을 하겠다고 나서겠느냐. 우리는 결코 개인의 나태함으로 낙오된 것이 아니다. 새로운 문명의 시대가

룸펜

우리를 이렇게 밀어내는 것이다. 기계의 발명은 노동을 절약하였지만 이것은 노동자의 복음이 되지 못하고 해고의 비보가 되고 말았구나.

금파리 육체의 노동을 하지 않는 인텔리는 사정이 좀 다르지 않겠습니까?

룸펜 천만에! 조금도 다르지 않다. 도시의 학교에서 시험지옥을 버티어 내면서 배워야 한다 배워야 한다 교육에 힘을 쏟았지만, 보아라! 사각모자 벗은 지 몇 달이 되어서도 그들에게 옜다, 돈이다 빵이다 하고 던져 주는 이가 아무도 없으니 결국 배웠다고 하는 자들도 인텔리층의 룸펜으로 미끄러진다. 이리하야 건강한 정신과 육체를 내던지고 나태함과 불량함이 성장하여 부르주아들의 향락처인 카페나 출입하고 호주머니에 단 10전이 있어도 알코올과 바꾸어 전신을 마비시키고 마는 것이다. 이렇게 조선은 룸펜의 세상이 되고야 말았다.

여름

7am

경성역

서울 구경 오는 시골 양반,
기차 통학하는 학생, 오늘도 경성역은
사람들로 활기가 넘친다

8am

호텔

11호실의 문이 열리고
하얀 이불을 쓰고 누운 여자의 주검,
살인사건이다!

1pm

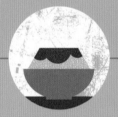

빙수집

곱게 갈린 얼음 위에 딸깃물을 듬뿍 치고
한 숟갈 사뿐히 떠서 혀 위에 얹으면
"아이구, 시원하다!" 절로 나오는 탄성!

3pm

당구장

할 일이 없어 당구장에서 하루해를 보내는
사람이 있고 하루 먹고살기가 힘들어
뜨거운 별 아래 땀 흘리는 사람이 있다

5pm

신가정

한참 지나 대문이 열리고
"머리가 어찌 그리되셨습니까!"
주인아씨가 머리를 깎았다!

여름

10am

남산공원

몇 해 전 신궁 공사를 하고
이곳 저곳에 알 수 없는 석축이
세워진 것은 아쉬운 일이다

11am

경성재판소

마침 동양호텔의 살인자가
용수를 쓰고 경관의 손에 끌리어
재판소로 들어간다

12pm

정동

외국인 거류지인 정동은 미국, 러시아,
프랑스, 영국 등 각국 영사관이 몰려들어
마치 서양 뒷골목 같은 풍경이다

6pm

화신백화점

고객이라고는 1원어치 물건을 겨우 사서
자개장 하나를 탐내어 보는 부인네 몇몇이
전부, 오늘날 경성의 살림이 이러하다

8pm

종로야시

아라비아 카라반 같은 천막이 옹기종기
모여들어 부채 장사, 주렴 장사, 엿장수, 약장사.
처녀 불알, 고양이 뿔만 없고 다 있다

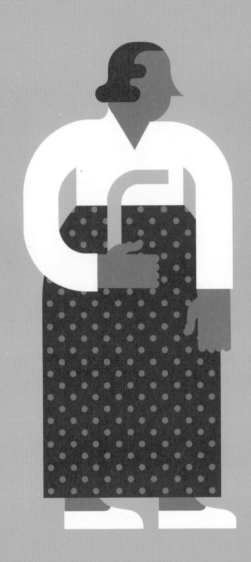

신가정의 부인

마님도 분칠을 한다, 베니를 바른다, 요란을 피우더니
휙 하니 집을 나간다. 한참 지나 대문이 열리고
"머리가 어찌 그리되셨습니까!" 주인아씨가 머리를 깎았다!

하이카라 청년

바지통 넓게 해 입은 하이카라 청년들이 한가로이 공을 친다.
또드락 또드락 공 부딪히는 소리가 멈출 줄 모르고, 탕! 탕!
창 너머 큰 길에서 전차의 궤도를 고치느라 십여 명의
노동자들이 내려치는 곡괭이 소리도 멈출 줄 모른다.

경성역

서울 구경 오는 시골 양반, 기차 통학하는 학생, 고향 가는 유학생,
유학 오는 신입생, 오늘도 경성역은 사람들로 활기가 넘친다.
지하층에는 발착장이 있고 1층에는 대합실, 귀빈실, 무료 변소,
유료 변소가 있고 2층에는 비싼 서양요리 대접하는 대소식당이
있다. 경성역 변소에는 유료든 무료든 변소지기가 있어 돈을 받거나
감시를 하는데 양복에 구두를 신은 신수 멀쩡한 사람이 변소를
지킨다. 이참에 경성역 변소간에 취직이라도 해 볼까!

광장에는 인력거와 택시가 열을 지어 서서 손님을 기다린다.
택시는 시내 1원 균일이지만 이 핑계 저 핑계로 2원 이상 받기가
예사이니 처음 경성에 오는 길이라면 택시는 타지 않는 것이 상책!
기름 흐르는 상고머리에 두루마기 벗어젖히고 명지 수건 허리띠
매고 "저의 여관으로 가시지요." "가방을 저에게 맡기십시오." 하고
빚쟁이처럼 덤벼드는 이들은 여관 외교원이다. 손님 하나 끌어가면
소개비가 5전 씩이라나.

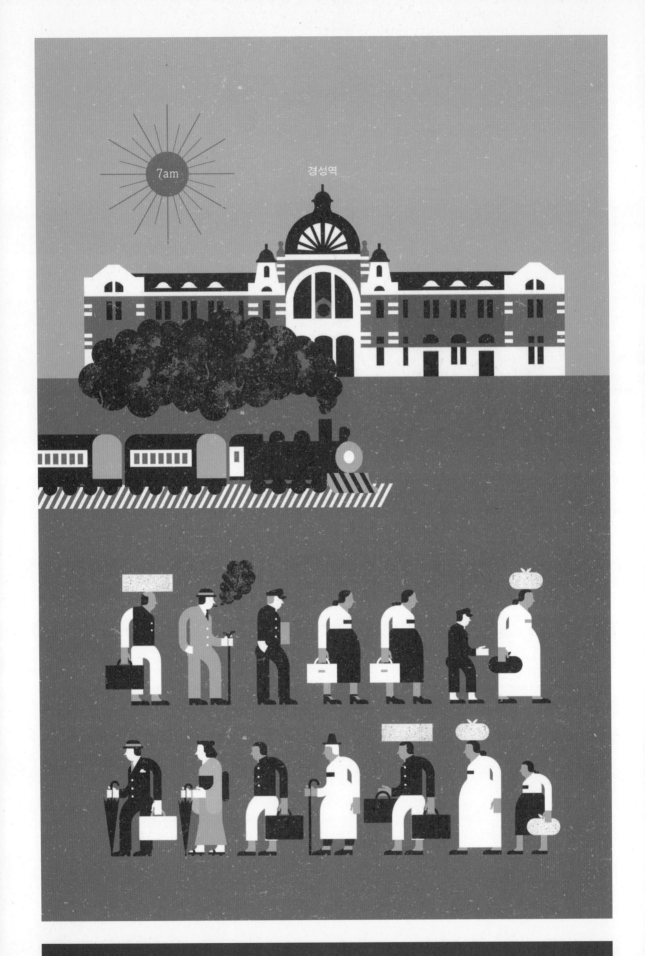

경성역 7am

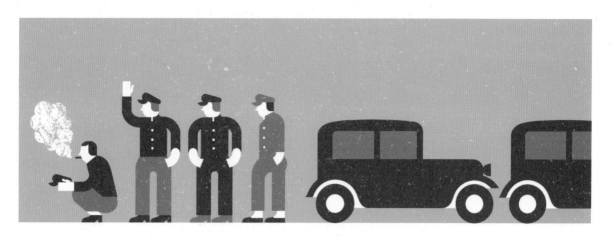

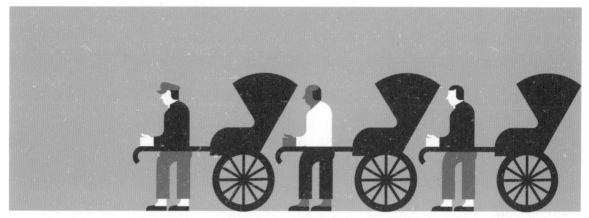

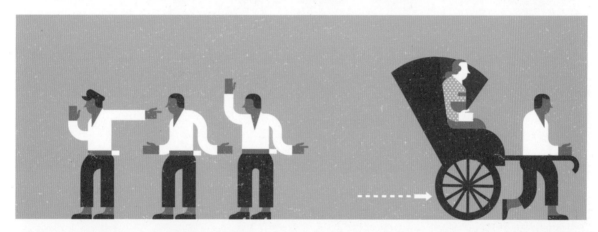

서울 구경 오는 시골 양반, 기차 통학하는 학생, 오늘도 경성역은 사람들로 활기가 넘친다

호텔

활기로 넘치는 여름날 아침에 어디선가 비릿하고 불길한 냄새가
풍겨온다. 냄새 하나는 기가 막히게 잘 맡는 금파리가 아닌가.
냄새를 따라 찾아온 곳은 바로 경성역 앞 동양호텔. 경관은
물론이고 기자까지 총출동하여 분위기가 심상치 않다. 11호실의
문이 열리고 참혹한 광경이 눈 앞에 펼쳐진다. 하얀 이불을 쓰고
누운 여자의 주검, 살인사건이다!

테이블 위에 놓인 먹다 남은 위스키와 스키야키(すきやき, 얇게 썬
소고기를 간장 양념으로 자작하게 졸인 일본의 국물 요리), 지난밤 술을 주거니
받거니 유흥을 즐겼던 모양. 일을 저지르고 달아난 살인자가 오늘
아침 붙잡혔는데, 다른 남자를 만나 마음이 변해버린 여인에게
여러 차례 호소하였으나 돌같이 식어진 여인의 가슴이 다시
데워지지 않자 결국 죽음으로 해결 지을 결심을 하고야 말았단다.
사랑을 잃었다고 칼을 들다니! 쓱쓱, 손으로 비린 얼굴을 씻고
동양호텔을 나선다.

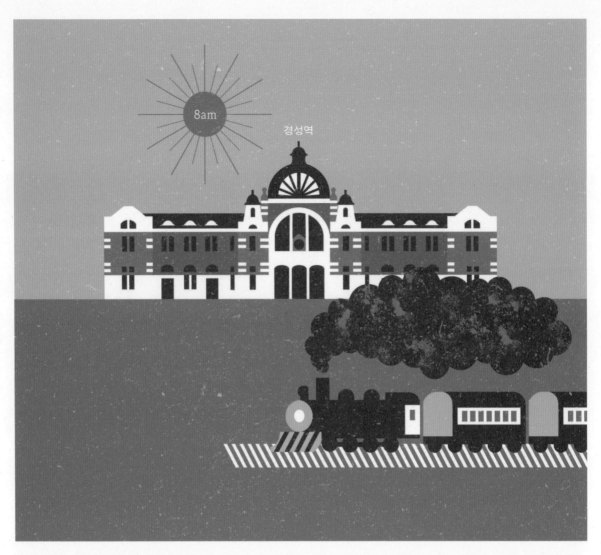

8am

경성역

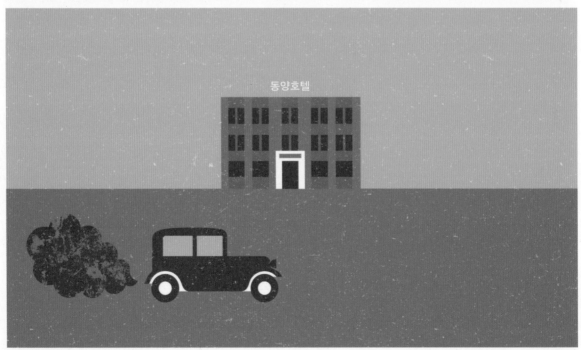

동양호텔

호텔 8am

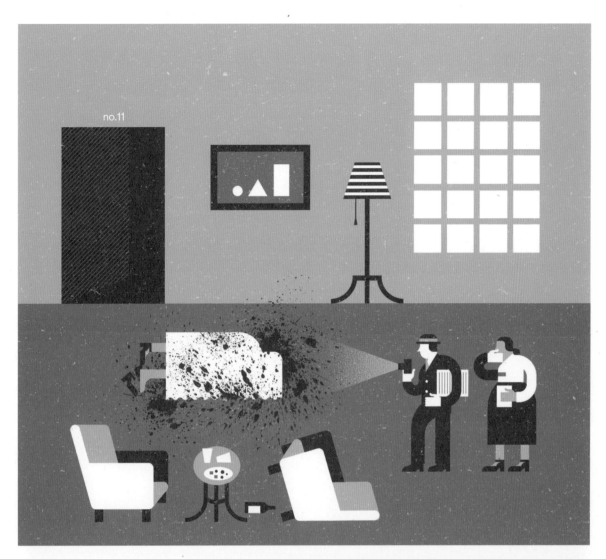

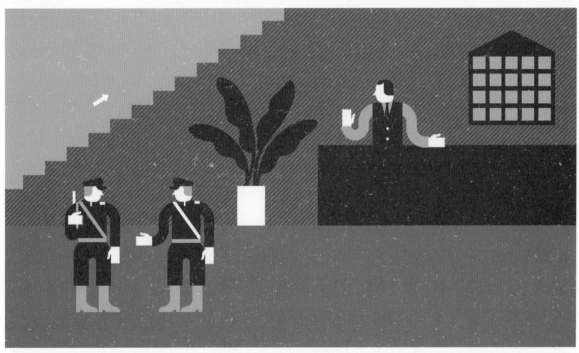

11호실의 문이 열리고 하얀 이불을 쓰고 누운 여자의 주검, 살인사건이다!

남산공원

녹음을 즐기기에 소요산, 관악산, 우이동도 좋지만, 시간과 돈을
조금 절약하고 싶다면 시내에서 가까운 남산공원도 좋다. 다만
몇 해 전 신궁(일제 강점기에 일본의 죽은 왕이나 왕족의 시조를 모시던 제단)
공사를 한 뒤, 노동자의 합숙소 마냥 조잡한 창고 같은 집들이
들어서고 이곳저곳에 알 수 없는 석축이 세워져서 조선의 정취가
도망을 간 것은 아쉬운 일이다. 신궁을 참배하러 온 자동차가
아니면 마당에 머무르지 못한다는 규정이 있어 차도 없이
아장아장 주춤주춤 걸어서 올라가는 사람들이 대부분.

마당에는 수학여행 온 남학생들이 사진을 찍고, 서울 구경 온
시골 손님들이 석축을 헤아린다. 인경전(종각) 창살만 헤고 조선신궁
석축만 헤면 서울 구경 다 한 것으로 생각하는 시골 손님들이
여전히 있는 모양. 신사 계단을 오르는 청춘남녀. 옳거니, 요즘
데이트 풍속은 어떠한지 구경 한 번 해보자. 걸음이 높아갈수록
숨이 차오르고 곧 인적이 드물고 경성 시가가 작아진다. 이제는
두 사람만의 세계, 잔디밭에 앉아 마주 보고 노래를 부르는구나.

다시 산을 올라 남산봉 국사당(조선 태조가 한양에 도읍을 정하고 나서 도성의
수호 신사(守護神祠)로서 지은 사당) 옛터에 이르니 날아갈 듯한 시원한
바람이 기다렸다는 듯 달려든다. 아, 이곳에 서서 바라보는 경성
시내의 모습이 실로 장관이다. 계절은 바뀌어 초록이 무성하고
그 사이로 빌딩들이 경쟁하듯 솟아올라 꿈틀꿈틀 들썩들썩!

청춘 남녀, 경성을 배경 삼아 빵과 사탕, 과일로 점심을 먹고 시원한
샘물로 목을 축인다. 서편으로 옛 성을 끼고 내려오면 장충단 송림.

궤짝에 사이다, 라무네(ラムネ, 레모네이드), 컵삐루(ビール, 컵맥주)를
담아 짊어진 아이들이 청춘 남녀를 발견하고 사달라고 졸라댄다.
사지 않으면 언제까지 서서 졸라댈 터이니 두 사람만의 세계를
찾는 청춘이라면 어찌 견디겠는가. 하는 수 없이 돗자리를 빌려
앉고 라무네 두 병을 사서 목을 축인다. 근대 남녀로는 보기 드물게
질박한(꾸민 데가 없이 수수한) 데이트구나. 동양호텔의 살인자가 재판을
받는다는 소식이다! 전차를 타고 돌아가는 청춘 남녀와 작별하고
재판 구경이나 가 보자.

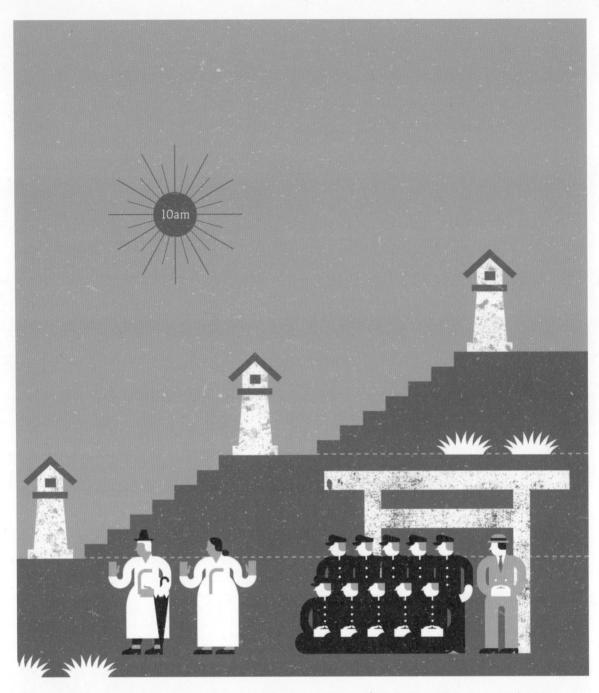

남산공원 10am

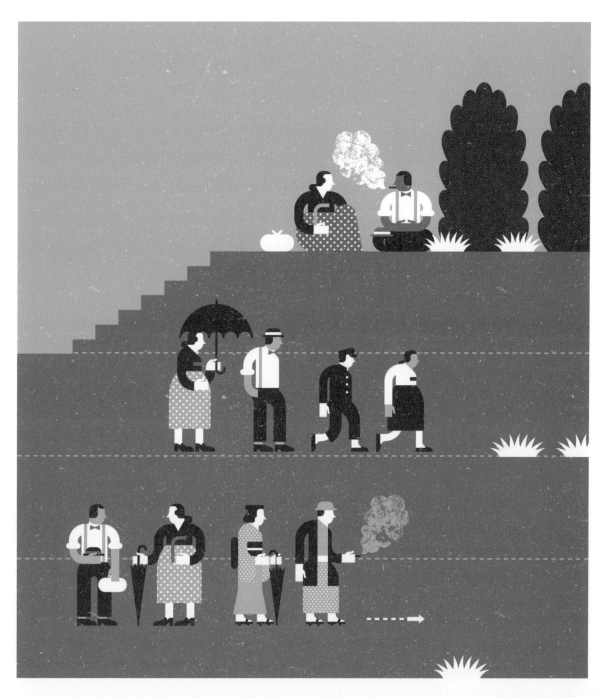

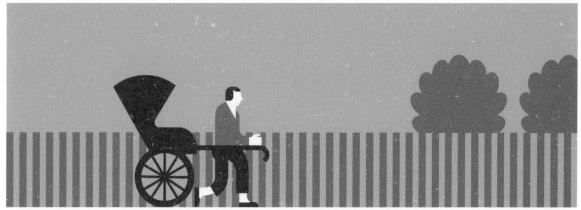

몇 해 전 신궁 공사를 하고 이곳 저곳에 알 수 없는 석축이 세워진 것은 아쉬운 일이다

장충단공원

경춘문

박문사

남산봉 국사당 옛터에 이르니 날아갈 듯한 시원한 바람이 기다렸다는 듯 달려든다

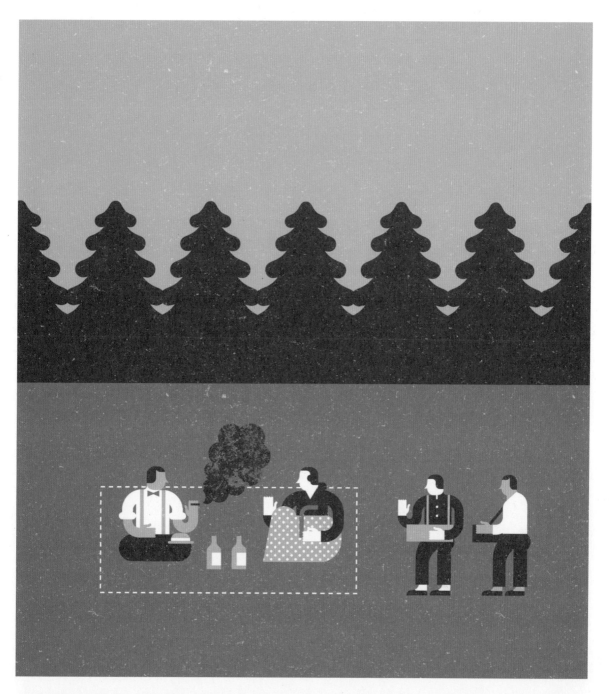

근대남녀로는 보기 드물게 질박한 데이트구나

경성
재판소

경성부청 맞은편 덕수궁 담벼락 따라 정동으로 들어서면 새로
지어진 광대한 건물이 바로 경성재판소. 용수(죄수의 얼굴을 보지 못하도록
머리에 씌우는 둥근 통 같은 기구) 쓴 이들의 전용로라 할 만큼 대소사건이
여기서 모두 열리는 까닭으로 신문에 날마다 나는 사진이 모두
이 마당이다. 마침 동양호텔의 살인자가 용수를 쓰고 경관의 손에
끌리어 재판소로 들어간다.

죽은 여인의 가족들이 나와 욕을 하고 가슴을 뜯는다. "이런
금수만도 못한 놈! 네가 무슨 짓을 했는지 아느냐?" "글쎄 정신이
몽롱하여 기억이 잘 안 나오." 살인자의 칼을 막기 위해 그 칼을
잡은 여인의 손이 뼈까지 잘리어 동강이 나고 가슴은 수없이
찔려 폐, 위, 간 모두 구멍이 났다는데 제 목숨 아까운 줄은 알아
터진 입이라고 한다는 소리가 변명뿐이다. 살인자는 사형을 받고
끌리어간다.

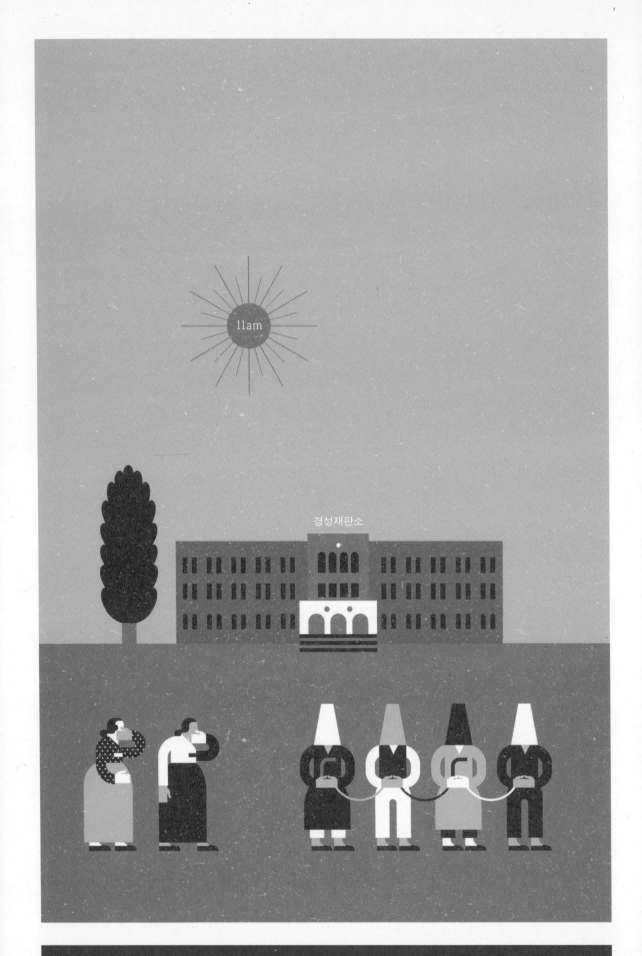

경성재판소

경성재판소 11am

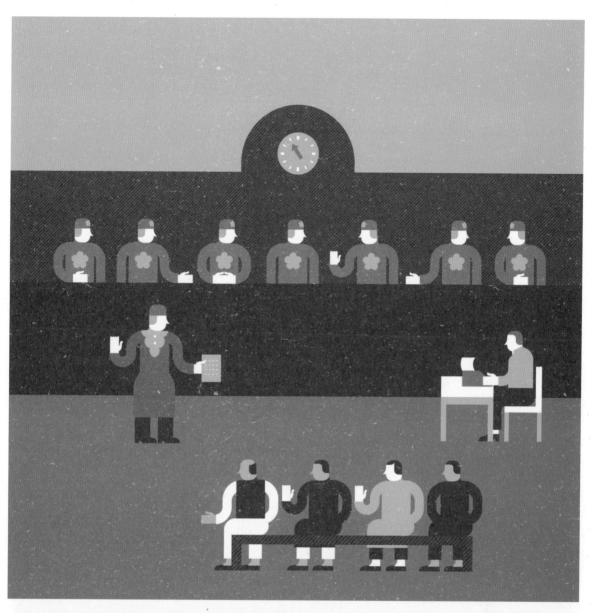

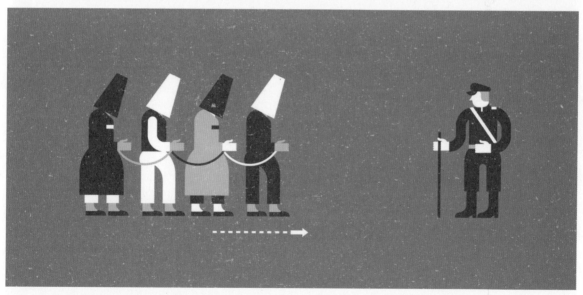

마침 동양호텔의 살인자가 용수를 쓰고 경관의 손에 끌리어 재판소로 들어간다

정동

외국인 거류지인 정동은 미국, 러시아, 프랑스, 영국 등 각국
영사관이 몰려들어 마치 서양 뒷골목 같은 풍경이다. 아침이면
새파란 눈의 아이들이 책을 끼고 학교에 가고 부모들이 나와 배웅을
한다. 오후에는 남녀 쌍을 지어 테니스 코트 위에서 운동을 하고,
해 저물녘이면 창밖으로 울려 퍼지는 피아노 소리.

그들에게는 쓸 만큼의 돈이 있고 움직일 만큼의 자유가 있다.
그들의 말마디에는 웃음이 떨어지고 그들의 얼굴에는 생기가
넘친다. 속사정이야 알 수 없지만, 조선의 살림과 비교하여 부러운
것은 사실. 우리 조선 사람들도 저렇게만 살았으면 싶구나. 고요한
정동을 한 바퀴 휘돌고 경성방송국 앞을 지나 서대문정(지금의
새문안로)으로 나간다.

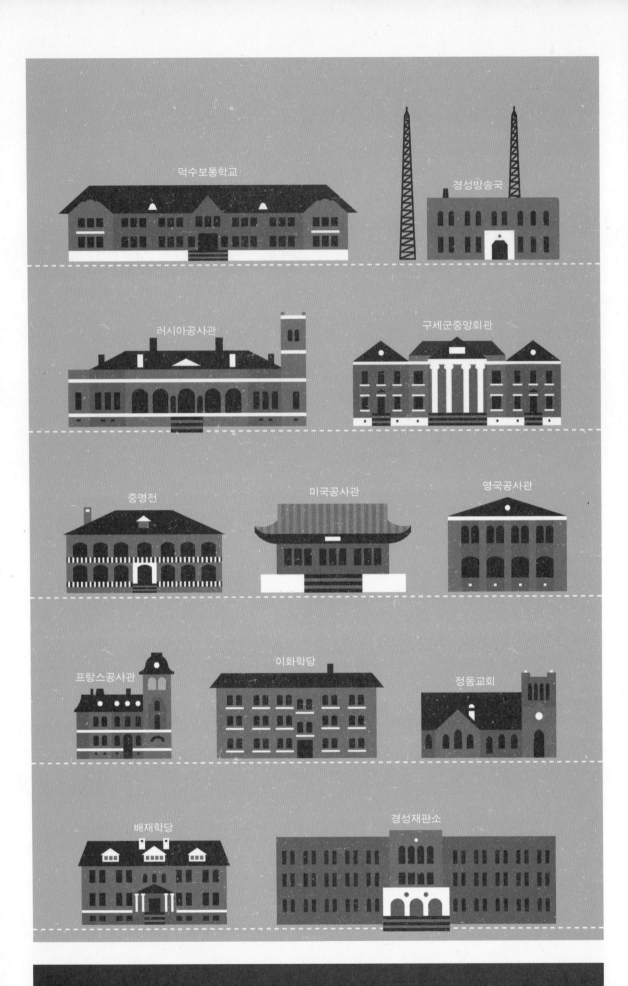

정동 12pm

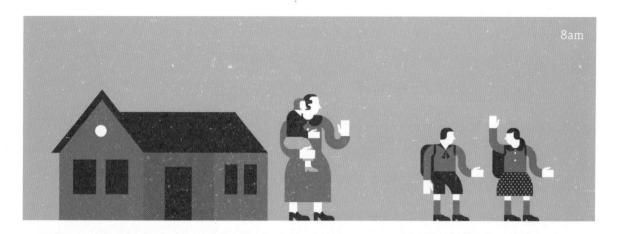

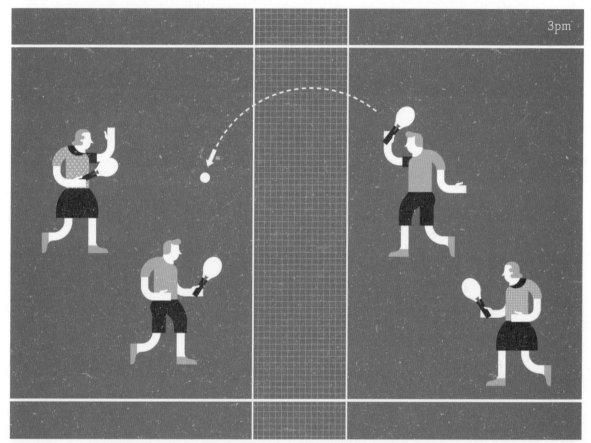

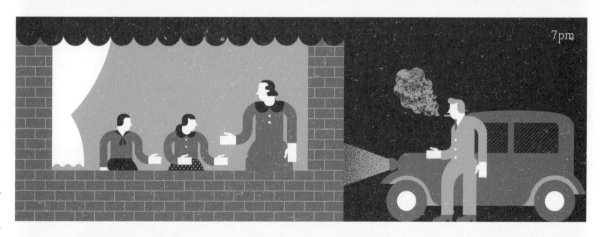

외국인 거류지인 정동은 미국, 러시아, 프랑스, 영국 등
각국 영사관이 몰려들어 마치 서양 뒷골목 같은 풍경이다

빙수집

널따란 길바닥과 지붕의 기왓장까지 불볕에 타고 소도 말도
걸음을 못 걷고 더위에 늘어진다. 값싸고 산뜻한 피서로는 전차
피서가 제일. 단돈 5전만 내면 바람 한 점 없는 날이라도 전차가
속히 달아나며 바람을 스스로 내어주니 이만한 피서가 없다.
종로행 전차에 올라 운전수 머리 위에 두 날개를 펴고 앉는다.
"땡 땡, 차 떠납니다!" 하는 소리와 함께 우웅하고 내디디면
바람을 차고 나가는 시원한 맛!

이런 날 꼭 생각나는 곳이 있지. 종로 네거리에서 남대문통으로
꺾어 몇 걸음 가다가, 광충교(광교) 못 미쳐 바른편으로 바닷물보다
더 푸른빛으로 쓰인 얼음 빙(氷)자가 깃발에 나부낀다. 환대 상점.
얼음 곱게 갈기로 경성에서 제일 유명한 집이다. 서늘한 주렴(구슬
따위를 꿰어 만든 발)을 헤치고 들어서면 스윽스윽 얼음 갈리는 소리가
손님을 맞는다. 겨울에 쌓인 눈처럼 곱게 갈린 얼음 위에 딸깃물을
듬뿍 치고 한 숟갈 사뿐히 떠서 혀 위에 얹으면 "아이구, 시원하다!"
절로 나오는 탄성!

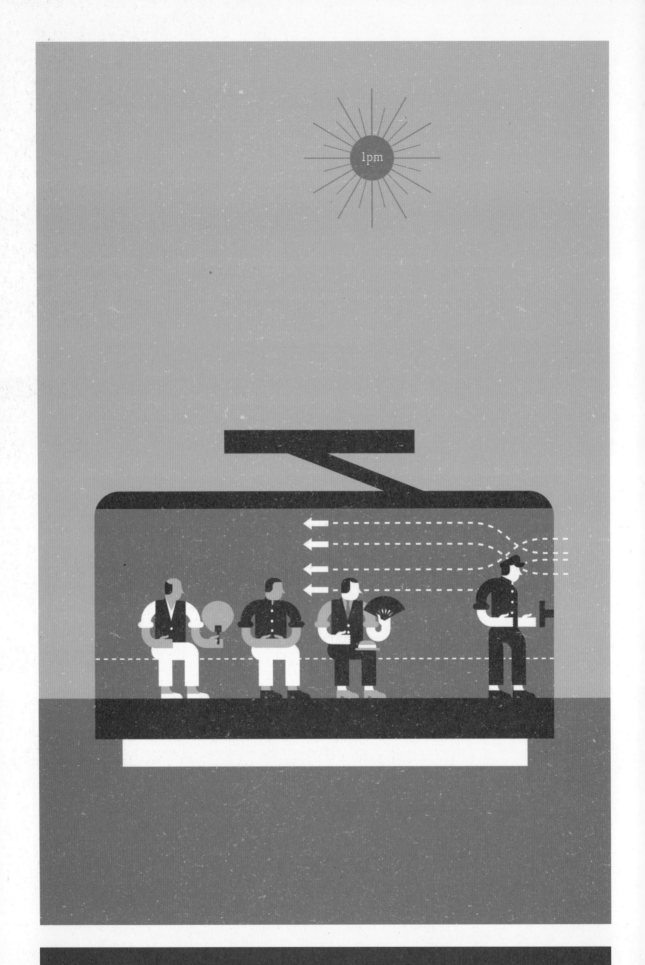

빙수집 1pm

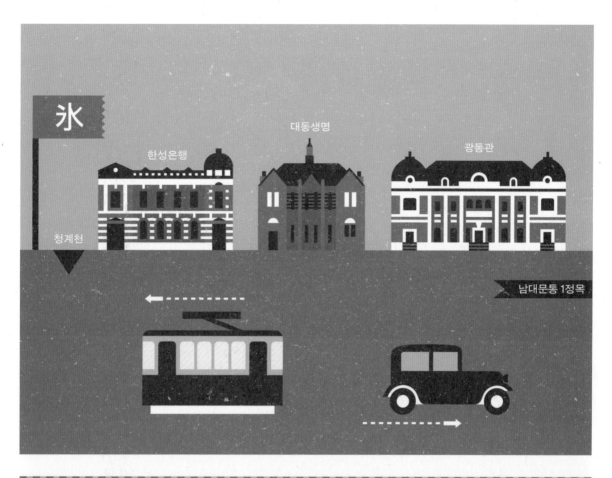

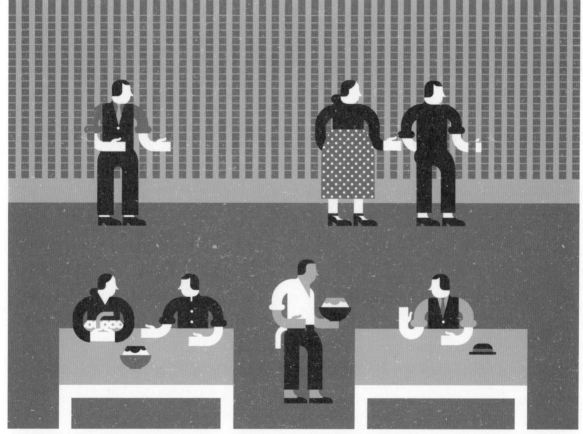

곱게 갈린 얼음 위에 딸깃물을 듬뿍 치고 한 숟갈 사뿐히 떠서
혀 위에 얹으면 "아이구, 시원하다!" 절로 나오는 탄성!

당구장

또드락 또드락 공 부딪히는 소리가 동아부인상회 위층 당구장에서
들려온다. 심심하던 차에 잘 되었다. 공 굴리는 구경이나 실컷
해보자. 안으로 들어서니 바지통 넓게 해 입은 하이카라(ハイカラ,
수입품과 서양의 모습을 선호하는 서양물이 든 모습 또는 그러한 사람을 칭하는 것으로,
경박하다는 뜻을 담은 메이지 시대의 유행어) 청년들이 한가로이 공을 친다.
두 대의 공판에 두 사람씩 세 사람씩 몽둥이를 들고 번갈아 친다.
"후다ー쓰(ふたつ, 둘)!" "이쓰ー쓰(いつつ, 다섯)!" 만들기는 서양 사람이
만든 것을, 치기는 조선 사람이 치는데, 세기는 일본 말로 센다.
거참, 당구장이란 코스모폴리탄 구락부(クラブ, 공통의 목적을 가진 사람들이
모인 단체, 혹은 그 집합 장소. 클럽)가 아닌가!

"여기 냉면 세 그릇만 시켜주시오." 공치느라 수고한 청년들이
허기가 지는 모양. 구경하느라 수고한 금파리도 허기가 진다.
후루룩, 배는 부르고 바깥은 아직 뜨거우니 나가서 고생할 게
무엇이냐. 돌아가는 전기 부채 앞에서 낮잠이나 잘까. 또드락
또드락 공 부딪히는 소리가 멈출 줄 모르고, 탕! 탕! 창 너머
큰길에서 전차의 궤도를 고치느라 십여 명의 노동자들이 내려치는
곡괭이 소리도 멈출 줄 모른다. 할 일이 없어 당구장에서 하루해를
보내는 사람이 있고 하루 먹고살기가 힘들어 뜨거운 볕 아래
땀 흘리는 사람이 있다.

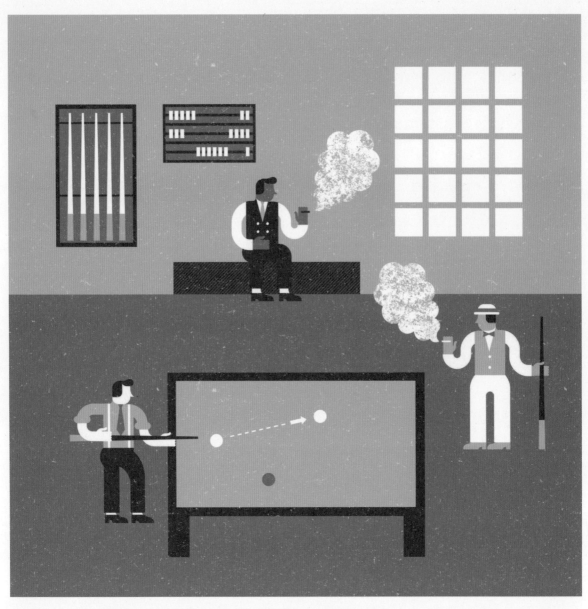

당구장 3pm

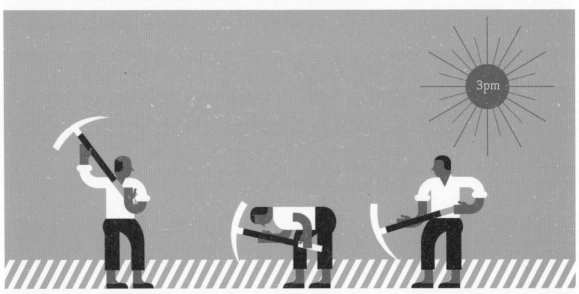

당구장 3pm

할 일이 없어 당구장에서 하루해를 보내는 사람이 있고
하루 먹고살기가 힘들어 뜨거운 별 아래 땀 흘리는 사람이 있다

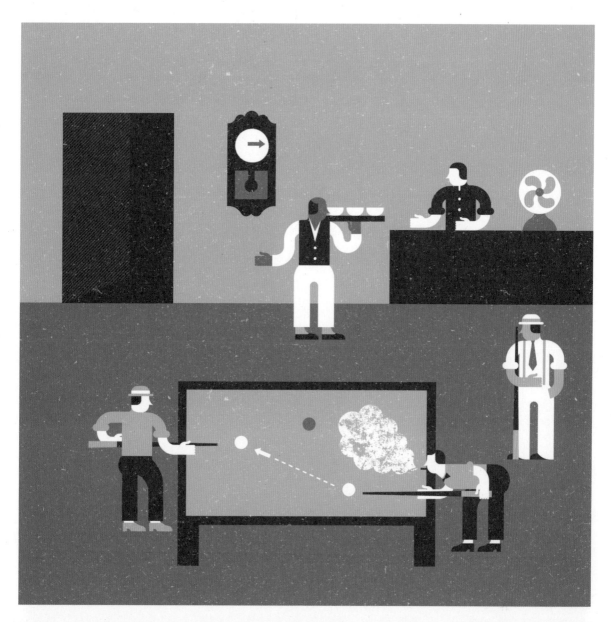

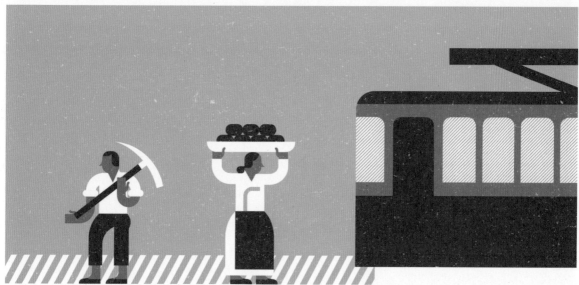

할 일이 없어 당구장에서 하루해를 보내는 사람이 있고
하루 먹고살기가 힘들어 뜨거운 별 아래 땀 흘리는 사람이 있다

신가정

당구장에서 한낮의 불볕더위를 피하고 종로거리로 나서니, 반가운 얼굴이 보인다. 남산공원에서 데이트를 즐겼던 도련님이다. 도련님의 검소한 살림이 궁금하니 따라가 보자. 북촌 골목 신식 기와집으로 들어가는데, "어르신 이제 돌아오셨어요." 갓난쟁이 들쳐 업은 계집아이가 인사를 하고, 풍금 유성기 벌여놓은 대청마루에는 심술이 잔뜩 나 보이는 부인이 앉아 있다. 이런, 얌전하고 귀여운 총각 도련님인 줄 알았더니 부인 있고 자식 있는 유부남이었구나!

"바지에 금을 낸다, 수염을 깎는다, 수선을 피우시더니 오늘은 또 어떤 미인을 만나고 오셨습니까?" 마님도 분칠을 한다, 베니(べに, 립스틱)를 바른다, 요란을 피우더니 휙 하니 집을 나간다. 한참 지나 대문이 열리고 "머리가 어찌 그리되셨습니까!" 주인아씨가 머리를 깎았다! "이 머리에 조선 옷은 못 입겠지." 홧김에 머리를 깎고 시작된 양복 타령, 양복 한 벌과 모자 한 개를 사준다는 서방님의 약속을 받고서야 저녁상을 받는다.

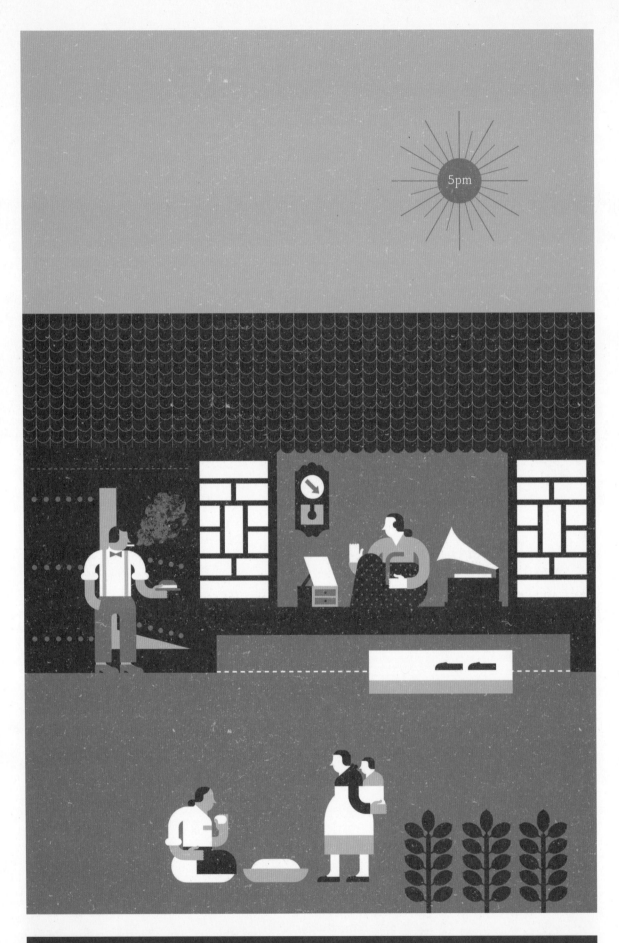

신가정 5pm

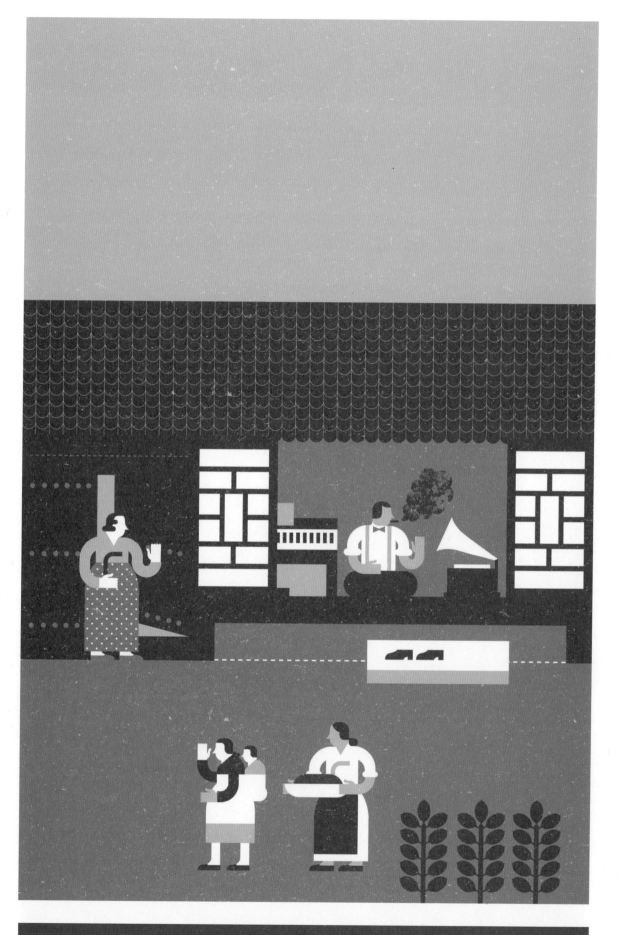

한참 지나 대문이 열리고 "머리가 어찌 그리되셨습니까!" 주인아씨가 머리를 깎았다!

화신
백화점

종로 네거리에서 금은상을 전문으로 하던 화신상회가
잡화부를 만든다, 건물을 증축한다, 변화를 꽤 하더니 이제
제법 백화점의 모양을 갖추며 종로 상계의 중심이 되었다.
경품부대매출(景品附大賣出)이라 크게 써 붙이고 기를 꽂고,
솔문(경축하거나 환영하는 뜻으로 나무나 대로 기둥을 세우고 푸른 솔잎으로 싸서
만든 문)을 세우고, 유성기를 틀고, 호적(피리)을 불며 요란을 떤다.
더벅머리 장난꾼 어린애, 때가 꼬르르 흐르는 두루마기 노인, 어린
아기 등에 업고 땀을 뿔뿔 흘리는 부인, 몰려든 사람 대부분이
주머니에 든 것 없는 손님들이다.

백화점 안에는 파란 에이프런(Apron, 어깨에 거는 서양식 앞치마)의
여점원들이 땀을 흘리며 바쁘게 움직인다. "1원어치만 사면 경품권
한 장을 드립니다!" "제비를 뽑아서 1등이 나오면 자개 삼층장을
드립니다!" "아이고, 저 자개장은 누가 타 가누." "1원어치 물건을
사고 저런 것을 거저 타면 큰 복이지!" 고객이라고는 1원어치
물건을 겨우 사서 자개장 하나를 탐내어 보는 부인네 몇몇이 전부,
오늘날 경성의 살림이 이러하다.

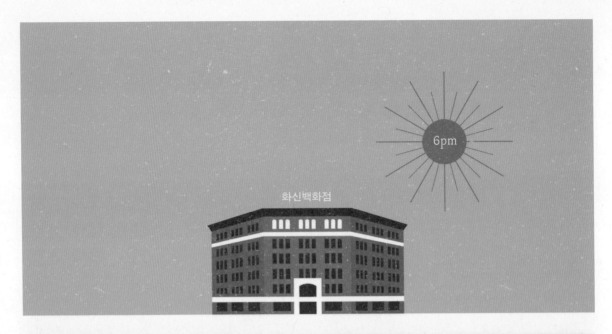

6pm

화신백화점

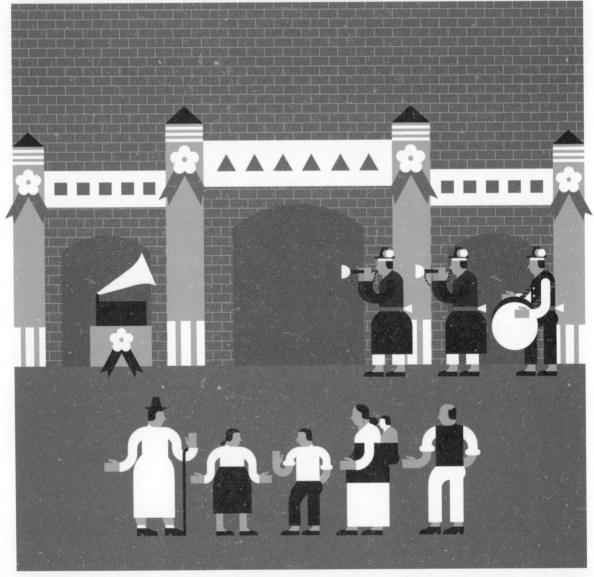

양복점

화장품부

고객이라고는 1원어치 물건을 겨우 사서 자개장 하나를 탐내어 보는
부인네 몇몇이 전부, 오늘날 경성의 살림이 이러하다

종로야시

해가 졌다. 전기가 켜졌다. 여기저기서 생을 경쟁하려는 사람들이
쏟아져 나온다. 양장을 얻어 입은 마님은 기분이 좋다. 이크, 장난꾼
아이들이 뒤에서 돌을 던지는구나. "더벅머리 단발 미인, 더벅머리
단발 미인!" 예끼, 요 녀석들 고약하기도 하여라. 드디어 종로
야시(밤에 벌이는 시장)가 시작되었다. 아라비아 카라반(Caravan, 낙타나 말에
짐을 싣고 떼를 지어 먼 곳으로 다니면서 특산물을 교역하는 상인의 집단) 같은 천막이
옹기종기 모여들어 생선 장사, 포목 장사, 부채 장사, 주렴 장사,
엿장수, 약장사. 처녀 불알, 고양이 뿔만 없고 다 있다.

"싸구료 싸구료!" "이제 못 사면 못 사는구료!" 한 푼이라도 더
받기 위해 눈을 부라리는 놈, 한 푼이라도 덜어내기 위해 빠득빠득
다투는 놈, 물건은 가지고 싶은데 주머니가 비어 침만 삼키는 놈,
욕심이 덜컥 나서 남의 물건 훔쳐 달아나다 붙잡혀 뺨 맞는 놈.
참으로 가관의 세계이다. 그러나 이것이 진정 인간의 생활 장면이지.
모처럼 종로거리가 활기로 가득하다.

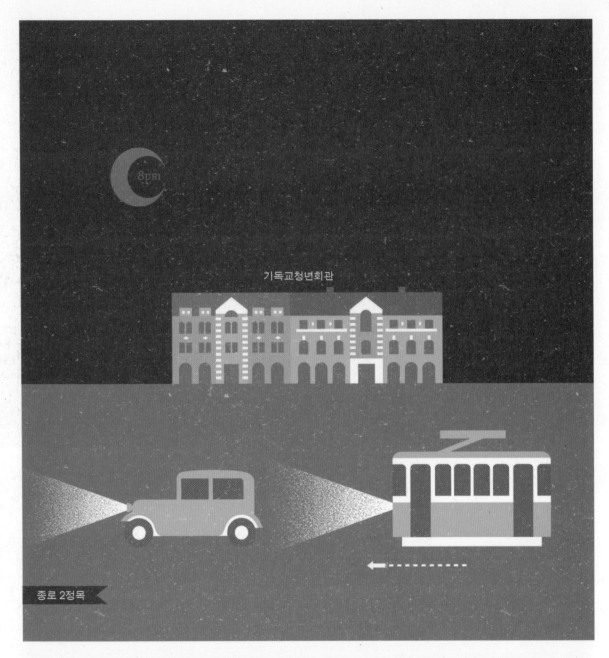

기독교청년회관

종로 2정목

종로야시 8pm

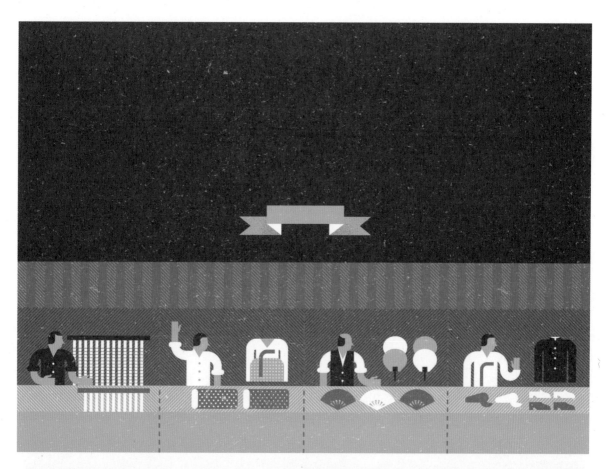

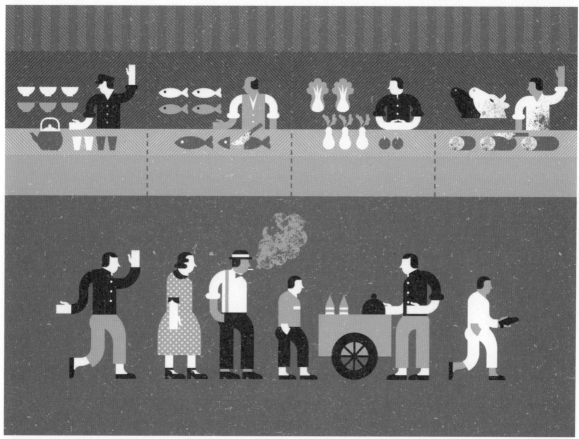

아라비아 카라반 같은 천막이 옹기종기 모여들어
부채 장사, 주렴 장사, 엿장수, 약장사. 처녀 불알, 고양이 뿔만 없고 다 있다

금파리와

금파리 부인, 얼굴이 참으로 고우십니다. 단발에 양장을 한 맵시가 가히
근대적 미인이라 할 만합니다. 하하!

부인 …

금파리 음음. 그런데 도대체 재판소를 드나들 분으로는 보이지 않는데
사연이 퍽 궁금합니다.

부인 …

금파리 거참. 파리라고 무시하는 것인가. 한 마디 답이 없으시네. 옳거니!
뒤를 따르는 양복 신사가 바깥 어르신이라도 되는 모양이다. 어르
신, 어르신! 말씀 좀 묻겠습니다.

변호사 여기! 내 명함부터 받거라.

금파리 모 변호사 사무소 최 아무개?! 금파리에게도 소송을 할 일이 있으
면 찾아오라고 영업을 하시는 겁니까. 하하, 바깥 어르신인 줄 알
았더니 소송 때문에 납시었군요. 무슨 사연인가요?

변호사 저 부인은 백 아무개라 하는데 일찍 아버지를 여의고 집안 살림을
도맡아 하는 어려운 형편이었단다. 그래, 양품 전문 백화점에서 점
원으로 일했는데 김 아무개가 넥타이 사러 백화점에 갔다가 백 아
무개를 보고 그 길로 가슴을 앓아서 날마다 백 아무개의 동정을 살
피러 쓸데도 없는 이것저것을 사들였지 뭐냐. 용모는 비록 미련퉁
이 같아서 그리 잘난 편은 아니지만 튼튼하게 생긴 기골에 풍채가

부인과 변호사

좋고 무엇보다 돈이 넘쳐나니 여인들의 호감을 사기엔 충분하지. 지칠 줄 모르는 김 아무개의 구애에 백 아무개도 그만 마음을 열고 절간으로 한강으로 활동사진관으로 자동차를 휘몰아가며 호화롭게 놀러 다니더니 올봄 드디어 백년해로하여 부부가 되었다.

금파리 청년들이 물건보다 나비같이 경쾌하게 서비스하는 숍걸들을 보기 위해 백화점에 찾아든다더니 틀린 말이 아니었습니다. 좋은 신랑감이 좋은 색싯감을 만났으니 축복할 일인데, 무엇이 문제가 되어 새색시가 변호사까지 앞세우고 재판소에 드나든답니까?

변호사 글쎄 부부가 되고 보니 김 아무개가 번듯한 아내와 게다가 어린아이가 둘씩이나 있는 유부남이었지 뭐냐. 그것을 감추고 재산의 힘을 이용하여 남의 집 처녀의 정조를 낚시질하고 사기결혼까지 하였으니 위자료 1만 원을 내어야 한다는 말이다.

금파리 저런, 얼마나 억울하고 분통할까요. 재판에서 승소하는 것은 당연지사겠습니다.

변호사 쉿, 너만 알고 있거라. 사실은 백 아무개도 김 아무개가 유부남인 것을 진즉에 알고 있었단다. 일단 결혼을 해서 정실이 못 된다면 사기결혼이라는 법률의 명목으로 재판을 걸어 위자료라도 받아내자는 심산이었던 게지.

금파리 아뿔싸, 저 곱고 순한 얼굴에 그런 계산이 들어있을 줄이야!

가을

이곳에서 서울 실직자의 서러운
사정을 듣고 보아야 정말 서울 구경
똑똑히 했다고 할 수 있다

엘리베이터를 몰아 옥상으로 올라가니
경성 시내가 한눈에 들어온다

9am

경성운동장

선수들의 용모를 살펴보니 배나무
목침같이 통통하고 튼튼하다

11am

토막촌

가난한 서울 사람 중에 더할 수 없는
사람들이 문밖으로 몰려와서 토막집
하나를 겨우 지어 비바람을 막고 산다

4pm

작은집

"오늘 재동으로 가신다더니
기별도 없이 오셨습니다!" 안에서
들으라는 듯 큰 소리로 인사를 한다

5pm

인사상담소

이곳에서 서울 실직자의 서러운
사정을 듣고 보아야 정말 서울 구경
똑똑히 했다고 할 수 있다

6pm

미쓰코시백화점

엘리베이터를 몰아 옥상으로 올라가니
경성 시내가 한눈에 들어온다

가을

12pm

전차

"문학청년 법학생 의학생 다 집어치우고
나는 돈만 있으면 어느 놈이든 좋다"

2pm

종로거리

저기 몰려오는 요란한 소리의
패거리들은 누구인가! 바로 오늘
저녁 공연을 선전하는 마찌마와리다

3pm

우미관

극장을 지켜준다는 이유로
주변을 돌면서 다른 구역의 깽들과
싸움을 벌이는 경성의 두통거리!

8pm

진고개

한 번 가고 두 번 가는 동안 어느새
진고개의 휘황찬란한 광경에 홀리게 되고,
한 푼어치도 두 푼어치도 여기로!

10pm

요리집

댄스를 한다, 노래를 한다,
끌어안는다, 입을 맞춘다,
요란한 요리집의 밤이 깊어간다

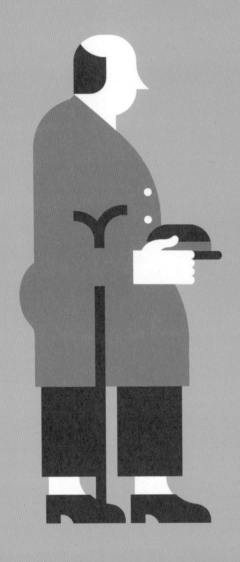

부호

길거리에서 연출된 실연에 사람들이 구름처럼 모여든다.
그중 눈에 띄는 한 남자가 있다. 수달피 털을 대인
낙타 외투를 입고 칠피 구두 신고 상아 단장을 들었는데,
내 생전 조선 사람치고 이렇게 뚱뚱한 사람을 보지 못했다.

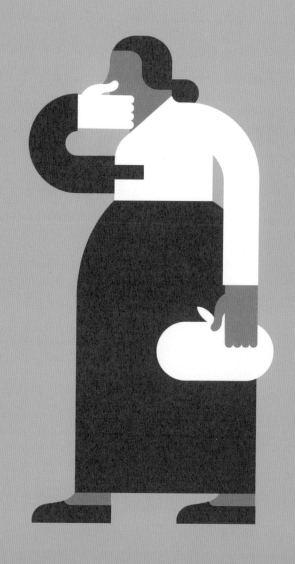

안잠자기

"돈 하나 없이 남의 집 고용을 사는 신세라 내 팔자 한탄만 하고
아무 소리도 못하고 있었더니 오늘 아침에는 주인 마누라가 차를
너무 많이 넣고 끓였다고 욕을 하며 더운 차를 끼얹지 뭡니까.
굶어 죽는 한이 있더라도 이래서는 못 살겠다 나오기는 했는데…"

경성
운동장

해마다 가을이면 금파리가 잊지 않고 찾는 것이 있다. 바로 경성운동장에서 열리는 전조선여자정구(소프트 테니스)대회. 라켓 한 번, 배트 한 번 쥐어보지 못하였지만, 운동회라면 신이 나서 머리를 싸매고 따라다니는 금파리다. 마침 오늘은 경성 내 공사립 남녀학교 연합체육대회까지 겹쳐 수만 명의 학생들이 총출동하였는데 정구 외에도 체조, 야구, 댄스 등을 겨루어 실로 장관을 이룬다. 금년은 어떤 학교가 우승을 할까.

선수들의 용모를 살펴보니 배나무 목침같이 퉁퉁하고 튼튼하다. 구두 양말 복장이 눈부시게 하얀데 어떤 선수는 분까지 바르고 석회 백선을 타고 서서 백색 라켓으로 백색 네트를 향하여 백색 볼을 주고받는데 성공이건 실패건 간에 붉은 입술 열어 박씨 같이 하얀 이를 관중 앞에 자랑한다. 작년만 하여도 지고 나면 라켓을 메다꽂으며 대성통곡하였는데 금년은 태연하게 예사로 슬쩍 돌아선다. 튼튼해진 체격만큼이나 마음도 씩씩해진 모양!

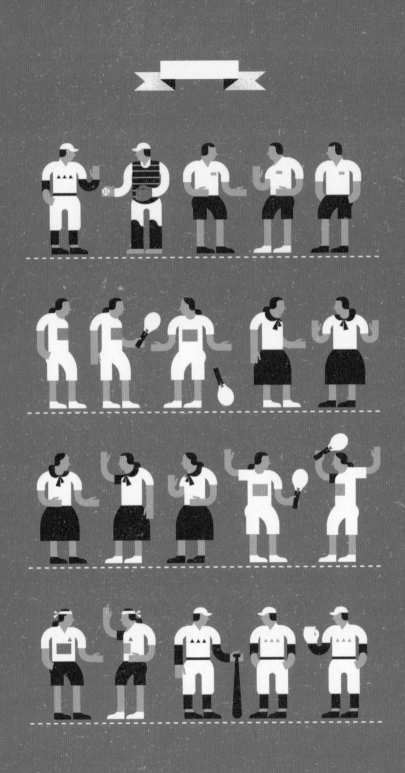

경성운동장 9am

선수들의 용모를 살펴보니 배나무 목침같이 퉁퉁하고 튼튼하다

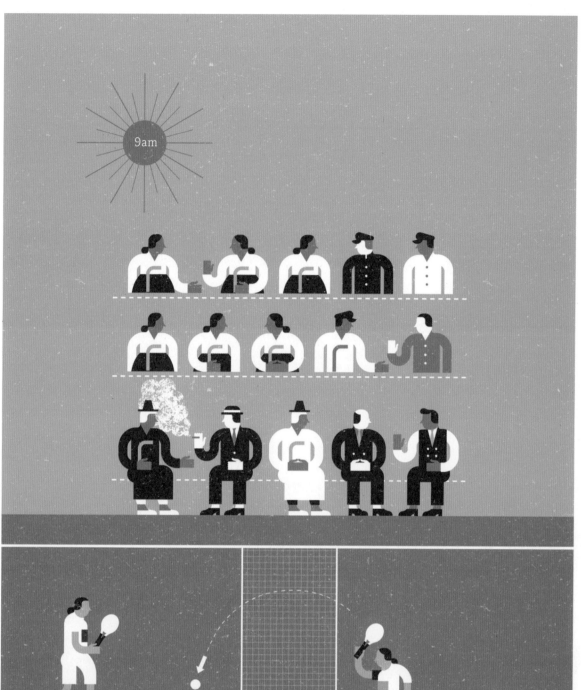

선수들의 용모를 살펴보니 배나무 목침같이 퉁퉁하고 튼튼하다

토막촌

동대문까지 나온 김에 경성 시외 구경이나 해보자. 광희문 밖
신당리로 나오니 이크! 비료 썩는 냄새와 똥 냄새, 뿌연 먼지와 파리
때문에 도무지 눈코를 못 뜰 지경이다. 이 와중에 동리 어귀에서
늙은 영감이 모찌(もち, 찹쌀떡) 떡을 굽고, 얼굴이며 옷이며 새까맣게
때 묻은 아이들이 모찌 떡 화로를 옹위하고 섰다. 침을 삼키는 놈,
흘린 팥 알갱이를 눈치 보아가며 집어다 입에 넣는 놈, 가까이서
보겠다고 밀어닥치는 놈. 이 친구들의 누더기 속에서 나올 동전
한 푼을 대상 삼아 영감은 의젓이 모찌를 굽는다. 이곳이 바로
경성의 빈민촌, 토막촌이다.

조선 사람치고 특수한 계급을 제하고 빈민 아닌 사람이 있겠냐마는
가난한 서울 사람 중에 더할 수 없는 사람들이 문밖으로 몰려와서
철 조각으로 지붕을 잇고 거적으로 벽을 삼아 토막집 하나를 겨우
지어 비바람을 막고 산다. 그날 벌어 그날 먹고 벌이하지 못한 날은
별수 없이 굶고 마는 토막촌의 살림. 거적문이 열린 집이 있어
방안을 들여다보니 빈대 피로 대나무 잎을 굉장하게 그려 놓았다.
아무리 살림이 어렵다 한들 인간 사는 곳에 빈대가 빠질 수가 있나.
이곳에 사는 사람들처럼 빈대도 영양부족에 걸리어 있지는 않을지.

토막촌 11am

가난한 서울 사람 중에 더할 수 없는 사람들이 문밖으로 몰려와서
토막집 하나를 겨우 지어 비바람을 막고 산다

전차

녹음 푸른 청량리 방면으로 운전하기 위해 특별히 녹색으로
제조하였다는 신제 전차가 도착한다. 여학생들이 전차에 올라
이야기 꽃을 피운다. 얼굴이 붉어지고 하하 호호 웃음이 떠나지 않는
것을 보니 남자 이야기, 연애 이야기가 분명하구나! "신문 잡지에
시 소설 한 편쯤은 발표해 본 남자라야지 않겠느냐? 문학청년이
멋있지." "문학청년보다야 법학 출신자가 낫지. 못되어도 재판소
서기라도 되면 어린아이 키우기에도 나쁘지 않고. 호호!"

"의복 값이며 화장품 값이며 돈 드는 곳이 한두 군데가 아닌데
어디 재판소 서기로 되겠니? 자유 직업으로 돈벌이 괜찮은 의사가
낫지." "문학청년 법학생 의학생 다 집어치우고 나는 돈만 있으면
어느 놈이든 좋다. 시집가서 호강하면 그만이지 둘째 첩이면 무슨
상관이냐. 금시계 보석반지 비단치마 명주저고리 고기반찬에 호강만
시켜주면 나는 당신을 사랑하지요. 호호호호!" 요즘 여학생의 구혼
경향이다. 황금 만세! 황금만능시대 만세! 금파리 만세!

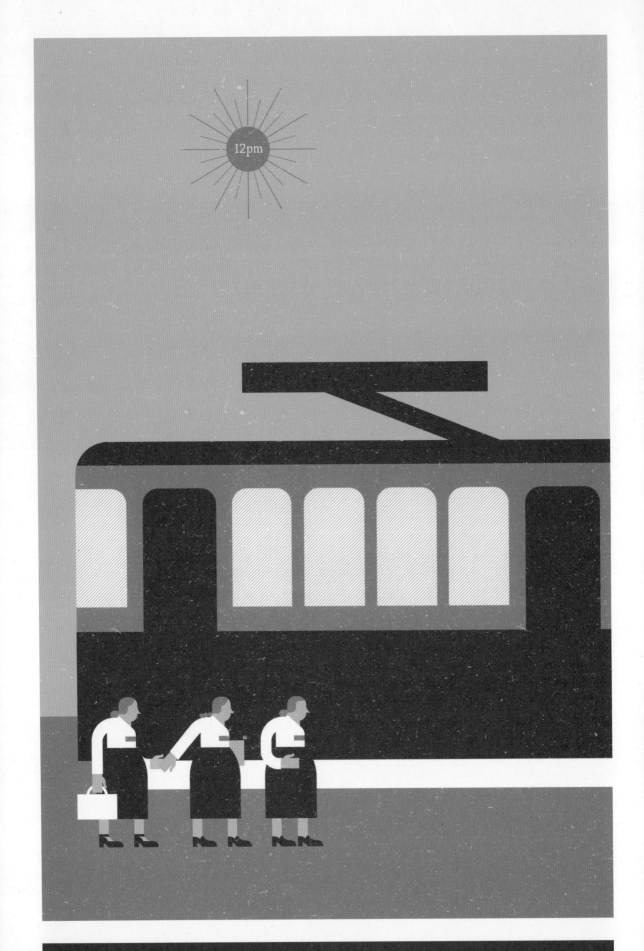

전차 12pm

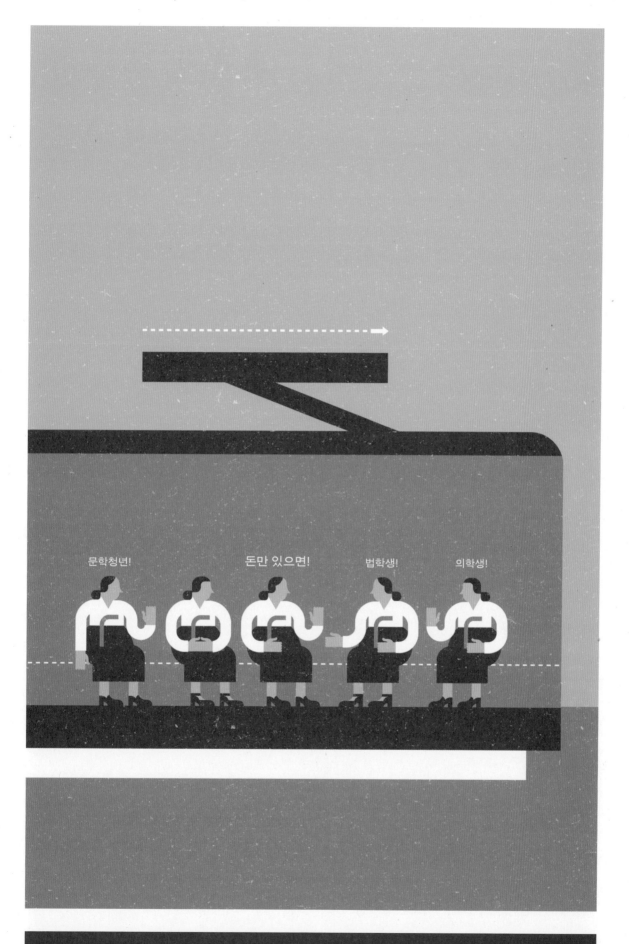

종로거리

정거장마다 사람들이 타고 내리기를 반복하더니 종로에 이르러
승객이 퍽 많아진다. 사람 많은 전차는 피곤하니 그만 내리자.
저기 몰려오는 요란한 소리의 패거리들은 누구인가! 바로 오늘 저녁
공연을 선전하는 마찌마와리(まちまわり, 거리 선전)다. 노보리(のぼり,
좁고 긴 천의 한끝을 장대에 매달아 세우는 것)를 맨 수십 명의 아이들이 줄을
지어 행진하고 초립에 노랑 복색, 남색 띠 두른 조선의 관악단
조라치(취라치, 조선 시대 군대에서 나각을 불던 취타수)패가 일본 유행가를
연주하며 그 뒤를 따른다.

마지막에 멋을 잔뜩 내고 인력거를 타고 오는 이는 오늘의 주인공
남녀 배우들. 비단옷에 비단 양말에 화려한 인생인 줄 알지만
배우들도 차등이 있어 소위 스타들이나 그런 즐거움을 누릴 수
있고 평범한 배우들은 비참하고 쓸쓸하게 지내는 일이 많다.
공연 뒤에 받는 돈이 겨우 몇 십 전인 까닭에 여관비와 밥값을 물고
나면 담배도 넉넉히 사 먹을 수 없는 고단한 인생들. 사람들을 향해
손 흔들며 웃음 짓는 이들의 얼굴 속에 피로와 슬픔이 섞여 든다.

기독교청년회관

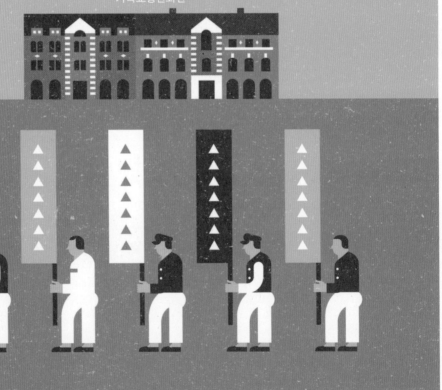

종로거리 2pm

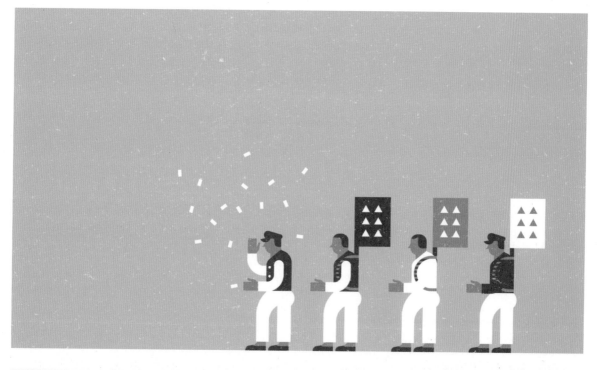

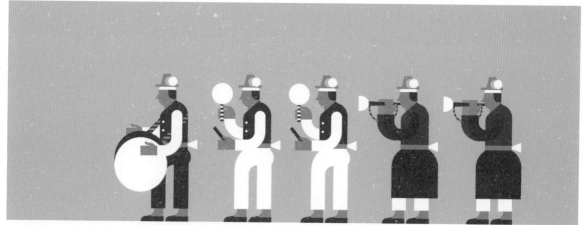

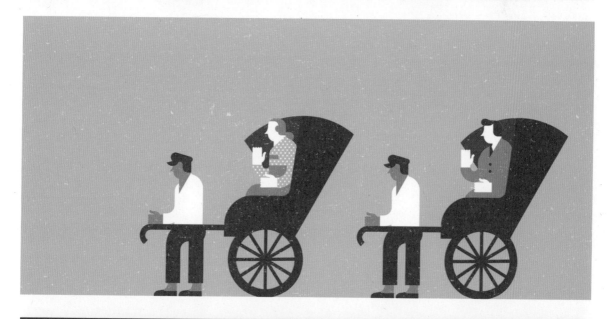

저기 몰려오는 요란한 소리의 패거리들은 누구인가!
바로 오늘 저녁 공연을 선전하는 마찌마와리다

우미관

마찌마와리를 따라 도착한 곳은 경성의 대표 극장 중의 하나인
우미관. 덩치 좋은 한 남자가 우미관 입구에서 어슬렁거린다.
모자를 깊이 눌러 쓴 또 다른 덩치가 덩치에게 다가온다. 말이
오고 가는가 싶더니 마치 서양식 결투처럼 맹수가 고기를 약탈하듯
주먹과 주먹이 허공에 날고 대지에 거꾸러지는 거대한 덩치들.
이들은 극장을 지켜준다는 이유로 주변을 돌면서 다른 구역의
깽들과 싸움을 벌이는 경성의 두통거리, 거리의 폭력단이다.

길거리에서 연출된 실연에 사람들이 구름처럼 모여든다. 그중
눈에 띄는 한 남자가 있다. 수달피 털을 대인 낙타 외투를 입고
칠피(옻칠을 한 가죽) 구두 신고 상아 단장을 들었는데, 내 생전 조선
사람치고 이렇게 뚱뚱한 사람을 보지 못했다. 싸움 구경하는 뚱뚱보
어르신의 허리 밑으로 들어오는 세련된 손끝! 구경에 정신이 팔려
외투 주머니 속으로 무슨 손이 드나드는지 알지 못하는 모양이다.
구경은 그만하면 충분한지 인력거를 잡아탄다.

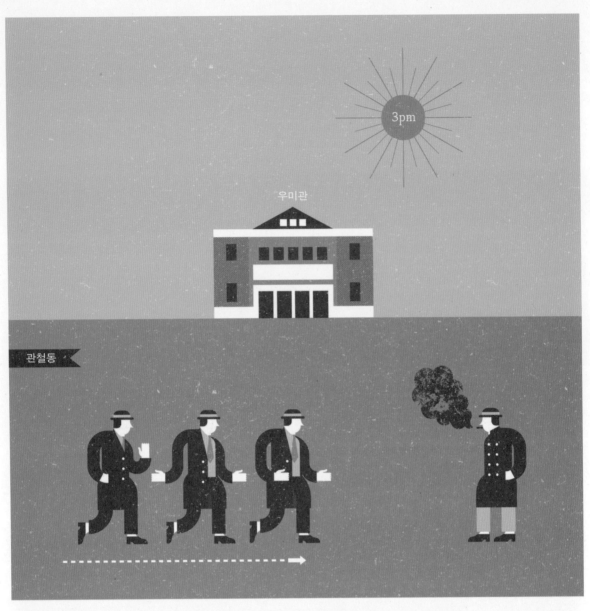

우미관

관철동

3pm

우미관 3pm

극장을 지켜준다는 이유로 주변을 돌면서
다른 구역의 깽들과 싸움을 벌이는 경성의 두통거리!

작은 집

작은 집

"재동으로 가지." "네, 선생님." 인력거꾼이 뚱뚱보 신사를
선생님이라 부른다. 뚱뚱보 신사가 인력거 학교 선생이란 말인가.
알 수 없는 노릇이다. "아니다. 관철동으로 가자." "네, 선생님."
왔던 길을 돌아와 관철동 골목 어느 기와집 앞에 인력거가 멈춘다.
인력거 소리를 듣고 쫓아 나온 것은 이 집의 안잠자기(남의 집에서 먹고
자며 그 집의 일을 도와주는 일 또는 그런 여자). "오늘 재동으로 가신다더니
기별도 없이 오셨습니다!" 안에서 들으라는 듯 큰 소리로 인사를
한다.

집안에는 구수한 스키야키 냄새가 풍기고 문이 열린 안방은 환락의
천지가 따로 없다. 갓 스무 살 된 듯한 새파란 청소년과 주름살을
분으로 덮은 늙은 여자가 위스키를 주거니 받거니 스키야키를
권커니 받거니 음탕한 이야기에 빠져 주인어른이 온 것도 모른다.
인력거 값을 치르려다 스리(すり, 소매치기의 비표준어) 당한 것을 이제야
안 뚱뚱보 신사가 경찰서에 가본다고 인력거를 돌려 나간다.
다행인지 섭섭한지 알 수 없는 표정으로 문을 닫고 들어오는
안잠자기.

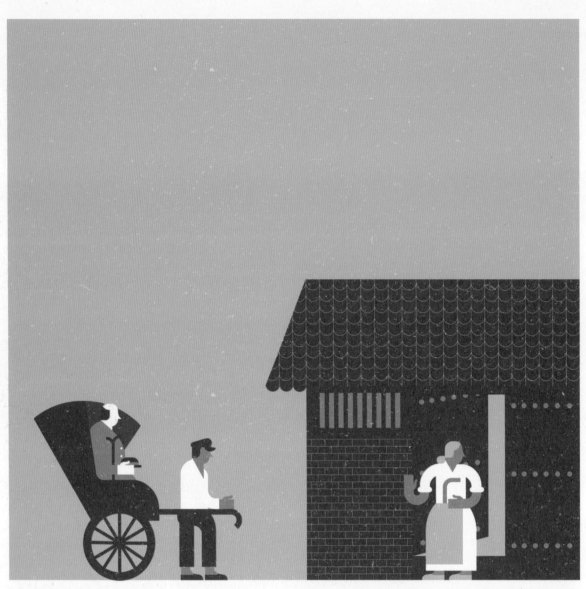

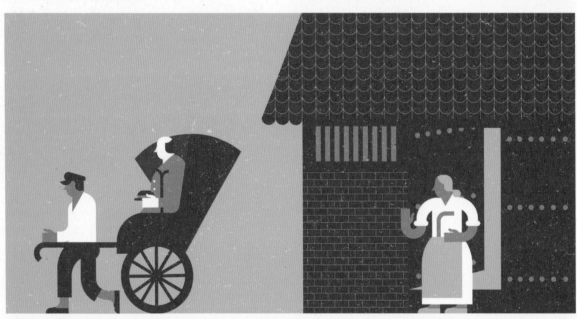

작은집 4pm

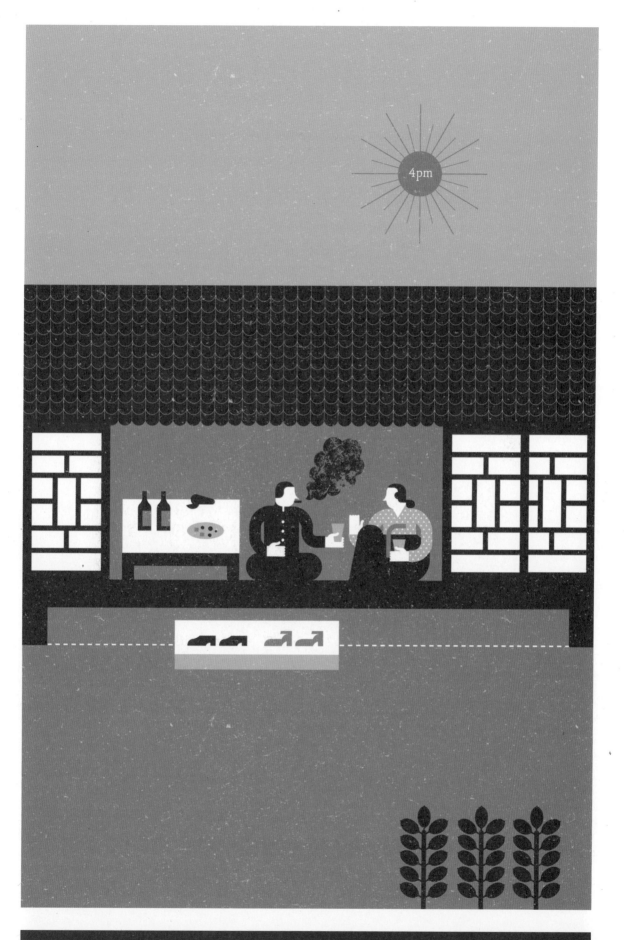

"오늘 재동으로 가신다더니 기별도 없이 오셨습니다!"
안에서 들으라는 듯 큰 소리로 인사를 한다

인사
상담소

구리개(지금의 을지로 입구) 건너 남대문통 지나 진고개(지금의 충무로 2가) 조금 못 가 왼편으로 낮은 이층 벽돌집. 경성에서 단 두 곳밖에 없다는 인사상담소(직업소개소, 1930년 미쓰코시백화점이 들어서기 전까지 있던 건물)다. 이곳에서 서울 실직자의 서러운 사정을 듣고 보아야 정말 서울 구경 똑똑히 했다고 할 수 있지. 남자 구직자 사무실에 들어가 보자. 좁디좁은 방에 판장 하나를 가로질러 사무실이 절반이고 나머지 절반을 구직자들이 겹겹이 둘러싸고 섰다.

정거장에 차 기다리는 사람들 마냥 별별 사람들이 다 모여있다. "서원상점 점원, 나이는 십팔 세에서 이십사 세까지 보통학교 졸업 정도, 경성에 상당한 보증이 있는 사람!" 말 끝나기 무섭게 자기를 보내달라고 손을 든다. 계원은 이리저리 둘러보다가 나이가 제일 어리고 외양이 똑똑해 보이는 소년에게 보증인과 졸업한 학교를 묻더니 그만하면 합당하다는 듯 구직표에 이력을 쓰라 한다.

여자 구직자 사무실은 남자 구직자 사무실보다 한산하다. 젊은 부인이 계원을 붙잡고 하소연을 한다. "내가 그 일본인 집에서 일하는 동안 일 잘한다 칭찬도 많이 받았는데, 요 며칠 감기가 들어 일이 좀 밀렸더니 그것을 트집 잡아서 공연한 일에도 주인 사내가 욕을 하고 꾸짖지 뭡니까. 그것도 부족한지 아픈 몸을 냅다 밀어 문지방에 허리를 걸치고 나자빠지고 말았습니다."

"돈 하나 없이 남의 집 고용을 사는 신세라 내 팔자 한탄만 하고 아무 소리도 못하고 있었더니 오늘 아침에는 주인 마누라가 차를 너무 많이 넣고 끓였다고 욕을 하며 더운 차를 끼얹지 뭡니까. 굶어 죽는 한이 있더라도 이래서는 못 살겠다 나오기는 했는데, 남편은 죽고 없고 늙으신 어머니와 어린 것들이 나만 바라보고 있으니 별수 있습니까. 일거리를 찾아 이렇게 또 나왔지요." 인사상담소를 나서는 금파리의 날개가 까닭 없이 쳐진다.

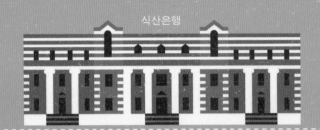

식산은행

경성전기주식회사

조선총독부도서관

산구은행

제일은행경성지점

조지아백화점

치요다생명보험

조선취인소

조선은행

조선상업은행

경성우편국

인사상담소

인사상담소 5pm

5pm

이곳에서 서울 실직자의 서러운 사정을 듣고 보아야 정말 서울 구경 똑똑히 했다고 할 수 있다

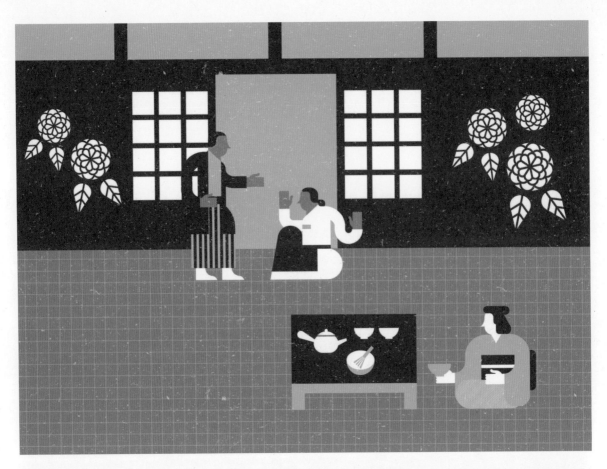

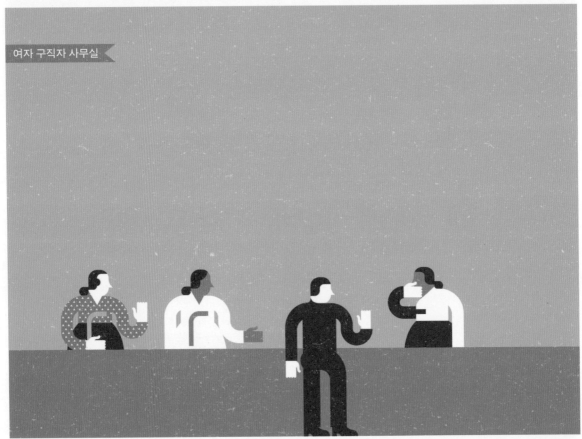

여자 구직자 사무실

젊은 부인이 계원을 붙잡고 하소연을 한다

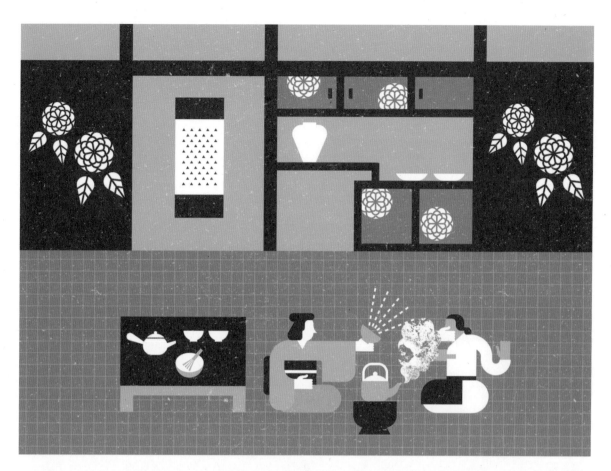

"굶어 죽는 한이 있더라도 이래서는 못 살겠다 나오기는 했는데…"

미쓰코시 백화점

남대문통 2정목에서 본정(지금의 충무로)에 이르기까지 대자본을
가지고 조선 상계를 장악하려는 일본인 백화점들이 하나둘씩
생겨났다. 전날의 인사상담소가 있던 자리에는 미쓰코시백화점이
들어섰는데 그 규모가 실로 으리으리하다. 화려한 쇼윈도 앞,
졸업을 하고 마땅히 할 일이 없는 처녀가 몇 시간째 눈요기로
시간을 보낸다. 금파리도 가진 것은 없지만 구경하는 데 돈 드는
것은 아니니 날개에 묻은 먼지나 툭툭 털고 당당히 들어가 보자.

엘리베이터를 몰아 옥상으로 올라가니 경성 시내가 한눈에 들어온다. 아! 속절없는 세월은 빠르기도 하지. 녹음은 어느덧 사라지고 단풍이 곱게 물드는 경성의 가을이 왔구나. 거리를 붉게 물들이는 것은 단풍만이 아니다. 무슨 약속이라도 하듯 이삼일 사이에 일제히 남자들의 복장이 물들어 모자부터 구두까지 담에서 농으로 변하였다. 가을 정취에 빠져볼까 하였는데, 꼬르륵! 배가 고파 온다.

4층 식당으로 가자. 어린아이를 데리고 백화점 구경 나온 신가정 내외가 음식을 주문하고 이제 열여섯 일곱밖에 안 된 어린 처녀가 공손히 음식을 날라온다. 양요리에 미쓰마메(みつまめ, 달콤한 디저트 중 하나), 소다수. 한 입 먹어보지만 금파리의 입맛에는 영 맞지 않네.

3층 양복점으로 내려가니, 사지도 못할 물건을 이리 만졌다 저리 만졌다 몸부림이 난 내외간이 있다. "당신 가을 외투 하나 사야지." "내 외투야 괜찮지만 당신 오페라 백(서양에서 오페라를 구경할 때에 들고 다니던 작은 가방. 지금은 부인들이 흔히 쓰는 손가방을 말함)이나 사야지." 차마 발길을 돌리지 못한다.

2층 일본 옷감점. 사람의 간장까지 녹여 없앨 듯한 친절하고 정다운 일본인 점원들이 손님을 맞는다. 마지막으로 1층 화장품부에 도착하니, 향수 하나를 집어 든 신사 한 분이 향수는 아니 보고 어여쁜 점원의 얼굴만 쳐다보고 값을 지불한다. 하루에도 수백, 수천 명 앞에 얼굴을 내어놓고 장사를 하니 배필을 구하는 청년들에게는 활짝 열린 결혼 시장이라 그들의 관심은 화려한 물건보다 나비같이 경쾌하게 서비스하는 아름다운 솝걸에 있다.

미쓰코시백화점

조선저축은행

산은전 광장

6pm

미쓰코시백화점 6pm

엘리베이터를 몰아 옥상으로 올라가니 경성 시내가 한눈에 들어온다

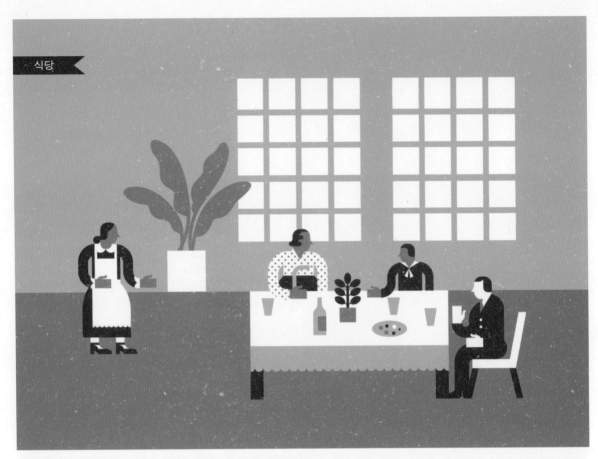

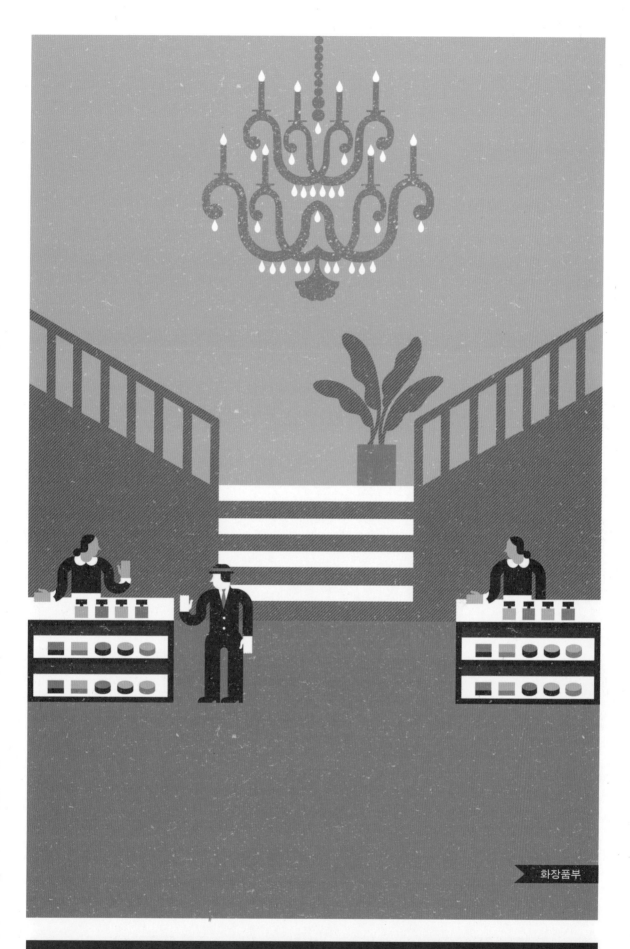

화장품부

그들의 관심은 화려한 물건보다 나비같이 경쾌하게 서비스하는 아름다운 숍걸에 있다

진고개

백화점 구경에 시간 가는 줄 몰랐더니 어느덧 해는 지고 거리에
등불이 하나 둘 켜진다. 아, 별천지처럼 찬연한 불빛이 수놓아진
저곳은 어디인가. 바로 진고개다! 비라도 한 번 내리면 온통
진흙탕이 되는 통에 진고개라 이름 붙었지만 일본인들이
점령하면서 솟을대문(행랑채의 지붕보다 높이 솟게 지은 대문) 줄행랑이
이층 삼층집으로 변하고 청사초롱 등불이 천백 촉의 전등으로
바뀌어 그 이름까지 본정으로 바뀌었다. 이곳에 들어서면 누구나
조선을 떠나 일본에 여행 온 느낌이 든다.

좌우로 늘어선 상점들이 어느 곳을 물론하고 활기가 있고
풍성풍성하다. 신경이 예민한 그네들, 익숙한 솜씨와 많은 연구로
가지각색 진열장을 꾸며 놓았는데 진열장마다 값지고 화려한
물품이 가득하여 조선 사람의 눈을 현혹한다. 한 번 가고 두 번 가는
동안 어느새 진고개의 휘황찬란한 광경에 홀리게 되고, 한 푼어치도
두 푼어치도 여기로! 이같이 하여 우리 수중에 있는 많지 않은 돈이
그네들의 손으로 옮기어간다.

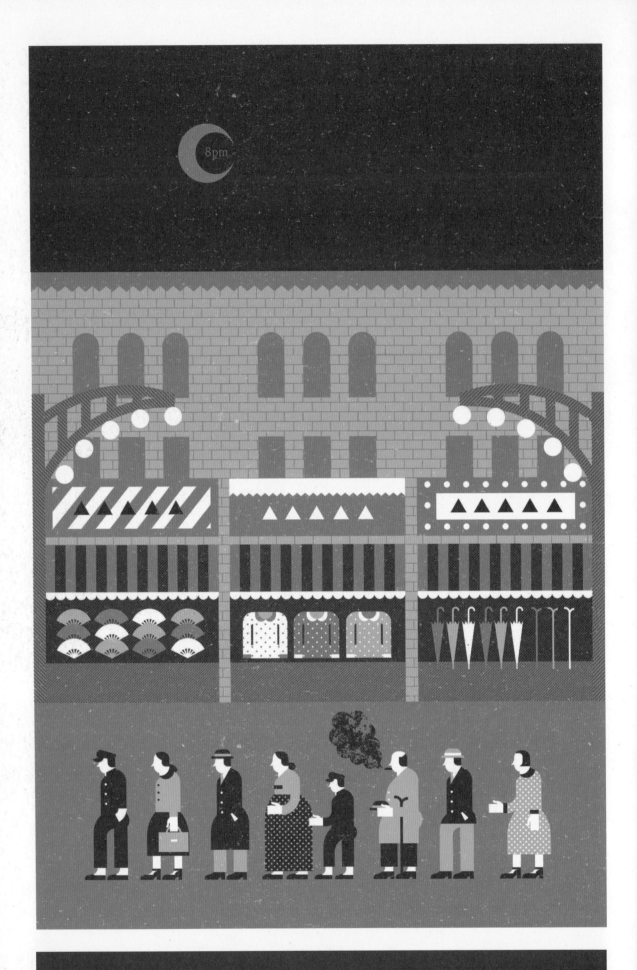

진고개 8pm

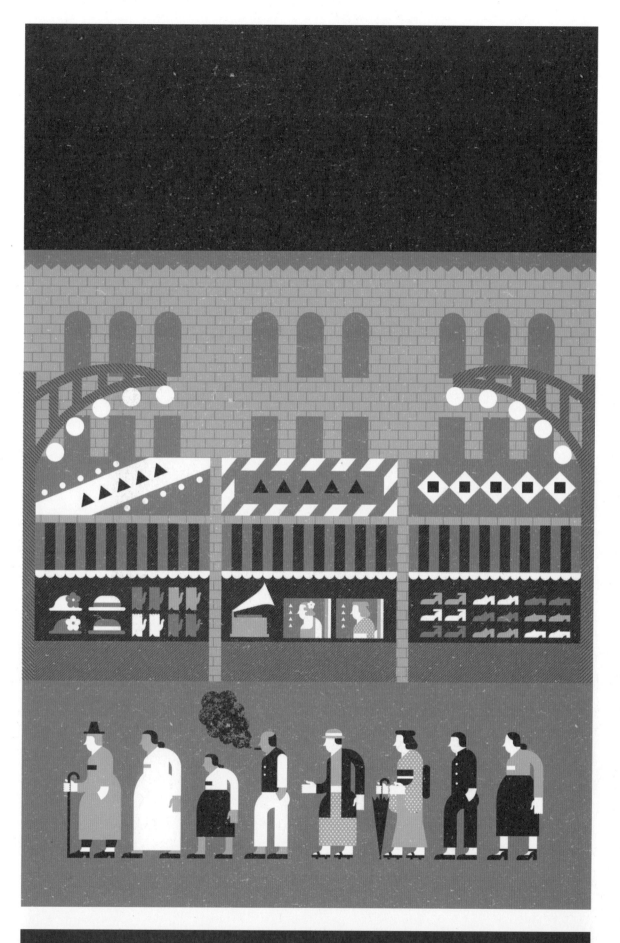

한 번 가고 두 번 가는 동안 어느새 진고개의 휘황찬란한 광경에 홀리게 되고,
한 푼어치도 두 푼어치도 여기로!

요리집

어둠을 가르며 달려오는 택시 한 대. 아, 경성에서 보기 드문
여자 운전수다. 재빠르게 택시에 올라타니 도착한 곳은 남대문통
1정목 식도원(궁중 요리집) 앞. 술이 얼큰하게 취한 양복쟁이 하나가
걸어 나온다. 조수가 객석의 문을 열고 주정꾼을 공손히 맞는데,
자동차의 앞뒤를 살피며 "크라이슬러냐, 포드냐!" 트집을 잡고
별별 추잡스런 농을 다 건다. 여자 운전수라고 하니 시험 삼아
불러놓고 히야까시 하느라 시간을 낭비하고 있으니 한심한 노릇.

대낮같이 불이 훤히 켜진 기와집 안으로 들어가니 상에는 신선로며
너비아니, 갈비에 조기, 보통의 사람들이 맛볼 수 없는 귀한
음식들이 가득하다. 된장찌개에 겨우 몇 술을 뜨고 나온 기생
아씨의 뱃속에서 꼬르륵 소리가 요란한데 기생 체면이 있어 신선로
한술을 뜨더니 맛이 없다 수저를 내린다. "춘홍아, 우리 댄스 한 번
할까?" "화선아, 장구 좀 쳐라." "무슨 곡조를 칠까요?" "사막의
한(고복수의 노래)이라도 치렴." 댄스를 한다, 노래를 한다, 끌어안는다,
입을 맞춘다, 요란한 요리집의 밤이 깊어간다.

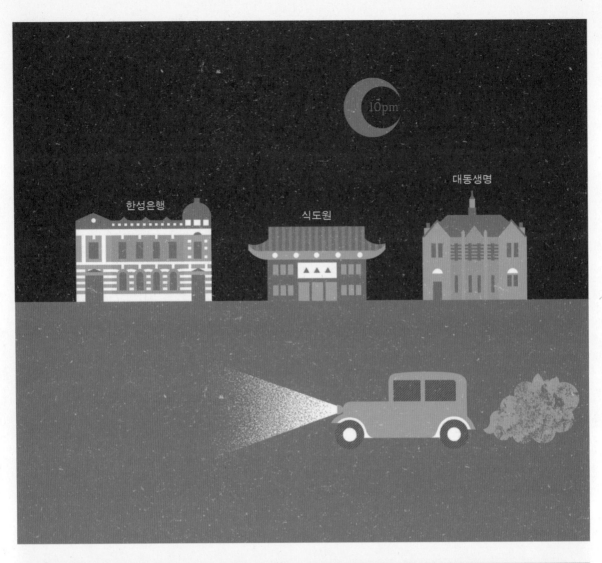

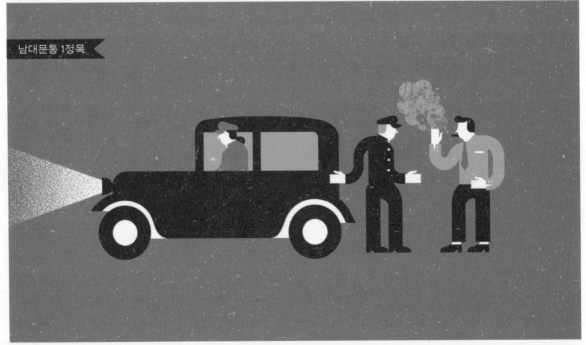

요리집 10pm

댄스를 한다, 노래를 한다, 끌어안는다, 입을 맞춘다, 요란한 요리집의 밤이 깊어간다

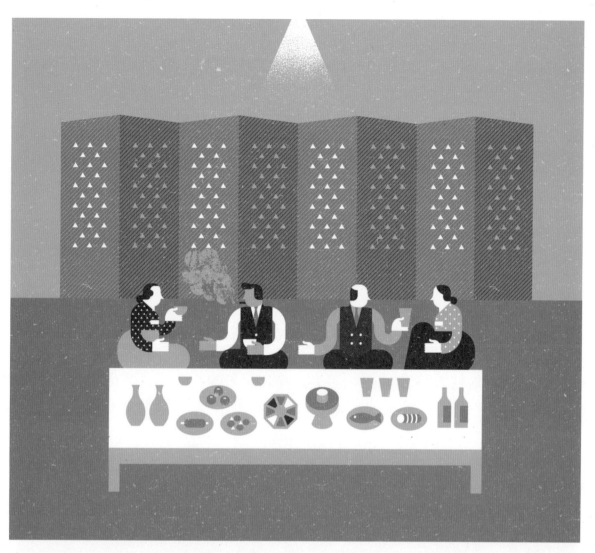

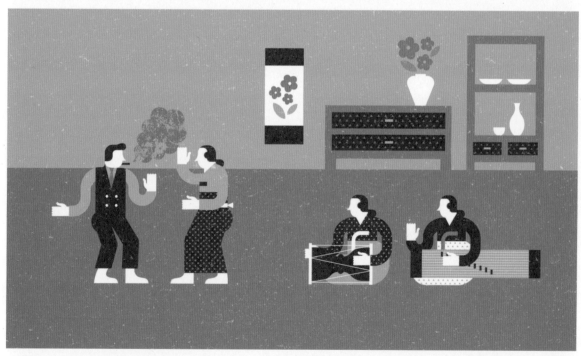

댄스를 한다, 노래를 한다, 끌어안는다, 입을 맞춘다, 요란한 요리집의 밤이 깊어간다

금파리와

금파리 아, 배우! 배우는 얼마나 매력적인 직업입니까. 무대를 비추는 화려한 조명, 진기한 무대장치, 그것보다 더 빛나는 배우! 게다가 비단옷에 비단양말에 이렇게도 찬란하게 사치를 하시니 이런 호강이 어디 있습니까. 참으로 부럽습니다.

여배우 사치가 다 무엇이고 호강이 다 무엇이냐, 모르는 사람들은 우리 배우들이 대단히 화려하게 생활하는 줄 알지만은 실상은 눈물이 날 지경이다. 이 비단 옷과 구두가 좋아 보이느냐, 이것은 우리 단원 모두가 돌려가면서 입고 신는 것이다. 보통 여관에서 잠을 자고 형편이 어려울 때는 극장 화장실에서 잘 때도 있다. 먹는 것도 여관밥 아니면 장국밥, 설렁탕, 일본 벤또, 조선 국수. 사먹는 음식이 영양으로도 위생으로도 해먹는 밥보다 나을 게 있겠느냐. 수입은 또 어떠하냐. 간부나 스타가 아니면 공연 뒤에 받는 돈이 겨우 몇 십전인 까닭에 담배나마 넉넉하게 사 먹을 수 없어 담배 구걸에 분주한 때도 적지 않다. 남의 말 하기 좋아하는 사람들은 우리 여배우들이 연극만 파하면 자동차, 인력거에 실려 인육 시장으로 출몰하여 돈에 몸을 판다고 없는 말까지 지어내어 험담하지만 정말이지 조선의 여배우같이 가엾은 사람이 없고 조선의 여배우만 한 숙녀들도 다시 없을 것이다.

금파리 이런! 이것이 화려하게만 보이던 배우의 참모습이란 말입니까. 이

여배우

야기를 듣고 보니 가슴이 먹먹합니다. 그럼 아가씨는 무엇을 얻자고 이리 어려운 일을 계속하십니까?

여배우 처음에는 관객의 박수갈채와 영화스러운 생활을 꿈꾸었다만 지금은 별수가 없어 단장이 가자는 데로 끌리어 다닌다. 나도 언제까지 이 일을 할 수 있을지 모르겠다. 벌써 몇몇 동무들은 가족을 먹여 살리겠다고 카페 웨이트리스가 되어 떠나버렸으니 나도 곧 그리되지 않을까 싶구나.

겨울

9am

전당포

서울 집은 벽에 빈대 피와 전당표가
없으면 흉가라는 말이 있다

10am

기독교청년회관

신문에서는 학교끼리 경쟁을 붙여
떠들지만 그런 자랑거리 뒤에는
퍽 많은 눈물이 숨겨져 있다

4pm

아편굴

몸에 지독한 냄새가 밴
한 남자가 걸어온다. 아편쟁이다!

5pm

선술집

"한 잔 부슈" "또 한 잔 더!"
거참, 그러다 채귀 하나 더 늘겠다

7pm

조선극장

머리 냄새, 똥 냄새, 오줌 냄새,
담배 냄새, 극장을 가득 채운
고약한 냄새도 어느새 만원

겨울

11am

서대문형무소

경성에서 가장 매서운 겨울을 보내고 있는
곳이 바로 이곳, 서대문 감옥이다

12pm

다방

현대인에게 다방은 담배를 피우기 위한
휴게소나 누군가를 기다리는 대합실
그 이상의 것이다

2pm

다방골

중학교 양복 입고 기생 아씨 옆에 앉은
남학생들은 기생 아씨를 가르치러 온
어린 선생들이다

9pm

골목길

"냉면 가져왔습니다!"
"잠깐만 기다려요" 급한 듯
새어 나오는 여자의 목소리

12am

마작 구락부

기나긴 조선의 겨울밤이
마작으로 잠들 줄 모른다

기자

멀쩡한 신사 하나가 표도 안 사고 그냥 쑥 들어가자 표 받는
사람이 황망하여 "누구십니까?" 하고 물으니 이 양반 이상스럽게
눈을 뜨고 "패스!" 하고 외친다. 전차든 버스든 극장이든 어디서든
패스를 외치고 무료로 통과하는 조선의 기자라는 사람들이다.

여차장

어느 여학교 학생 같은 양복 차림에 돈 가방을 허리에 맨
여차장이 한 발을 내어놓고 비스듬히 섰다가 정류장에 선
사람을 보고 버스를 세운다. "스톱!" "오라이!"

전당포

이제 경성 어디든 파리 구경이 쉽지 않지만 금파리는 경성 유람에
쉴 틈이 없다. 보퉁이(보따리) 하나를 들고 대문을 나서는 부인이
있다. 도착한 곳은 계동의 작은 전당포. 옳거니! 오늘 아침에는
전당포에 앉아 경성의 경제를 엿보련다. 안을 둘러보니 등 뒤에도
머리 위 선반에도 전당 보퉁이들이 산적하여 그 속에 들어앉은
금파리마저도 전당 물건으로 보일 판이다. 머뭇머뭇 풀어놓는
부인의 보퉁이 속엔 오래 입어 윤택이 짜르르한 남자 양복 한 벌이
들어있다.

"1원 쓰십시오." "1원 값은 더 되지 않아요?" "그것밖에 안 됩니다."
주인은 양복을 싸서 냉정히 내밀고 부인은 풀이 죽어 돌아선다.
노인 한 분이 신문지에 싼 두루마기를 들고 와서 1원만 달라다가
80전을 받아 가고, 마님 한 분이 학생 외투를 가지고 와서 5원만
달라고 애원하는데 10전밖에 안 되오 하는 소리에 낙망하고
돌아간다. 서울 집은 벽에 빈대 피와 전당표가 없으면 흉가라는
말이 있다. 높은 이자에 눈물을 흘리면서도 당장 쌀이 떨어져 먹을
것이 없을 때 헌 옷가지라도 들고 가면 몇십 전의 돈을 융통할 수
있으니 그저 고맙다고 해야 할까.

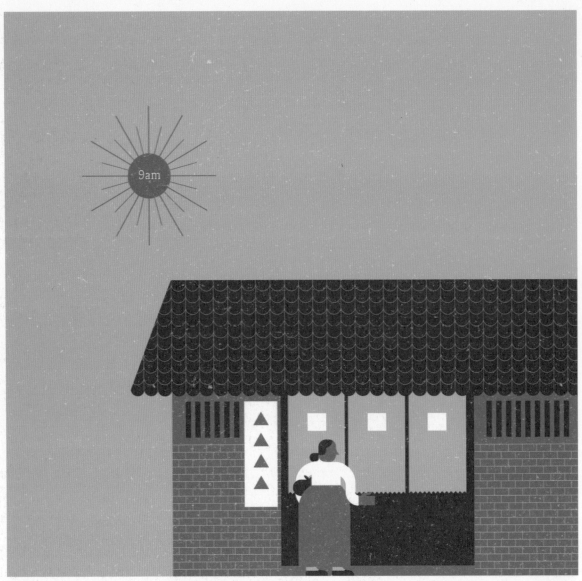

전당포 9am

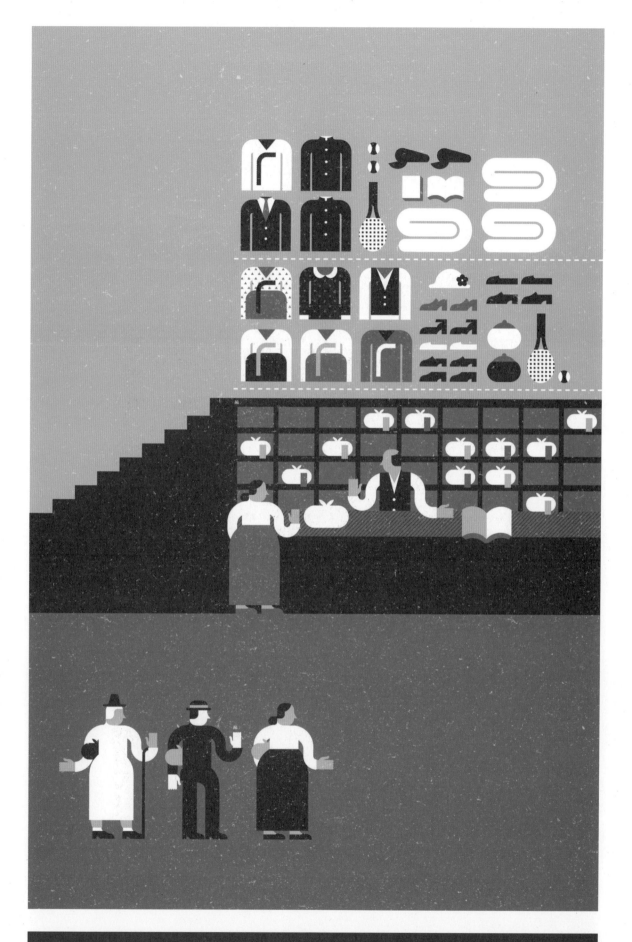

서울 집은 벽에 빈대 피와 전당표가 없으면 흉가라는 말이 있다

기독교
청년회관

해마다 이맘때면 종로 기독교청년회관에서 여학교 연합 바자회가 열린다. 2층 강당에는 각 학교마다 자리를 차지하고 물건들을 진열해 놓았다. 화려한 털실 편물, 수놓은 에이프런과 산수풍경 액자, 베갯모, 양말, 손수건 등 종류도 다양하다. 짧은 저고리에 우악스러운 구두 신은 남학생 한 무리가 서로 옆구리를 꾹꾹 찌른다. "꼭 물건만 보지, 파는 사람을 보면 못 쓰네." 물건보다 여학생 구경나온 관람객이 적지 않은 모양.

신문에서는 어느 학교에서 어떤 물건을 몇 가지나 출품하였는지 경쟁을 붙여 떠들지만 그런 자랑거리 뒤에는 퍽 많은 눈물이 숨겨져 있다. "어머니, 재봉 값 좀 주세요." "밤낮 재봉을 한다고 없는 돈을 가져가서 한 번도 만들어 오는 것도 없으면서 또 무슨 돈이냐." "오늘이 재봉 시간이에요. 오늘 안 가지고 오는 사람은 점수를 깎는다는데 그냥 가면 어떡해요." 소녀의 눈에 눈물이 그렁그렁, 그것을 보는 가난한 어머니의 눈에도 눈물이 그렁그렁.

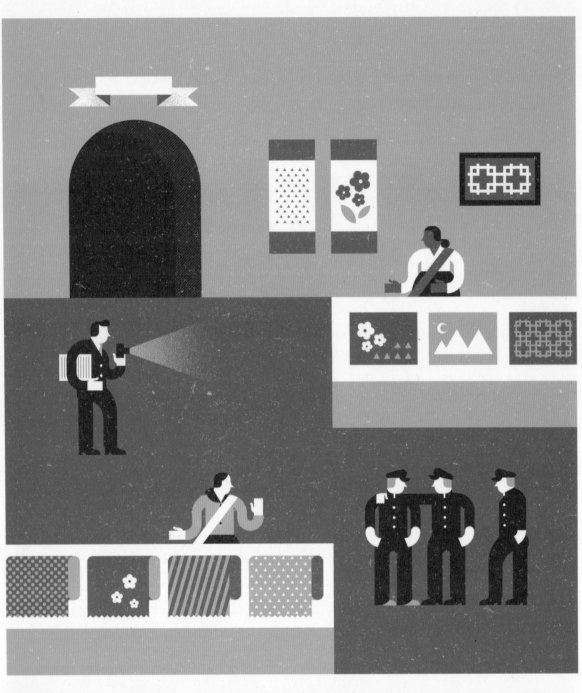

기독교청년회관 10am

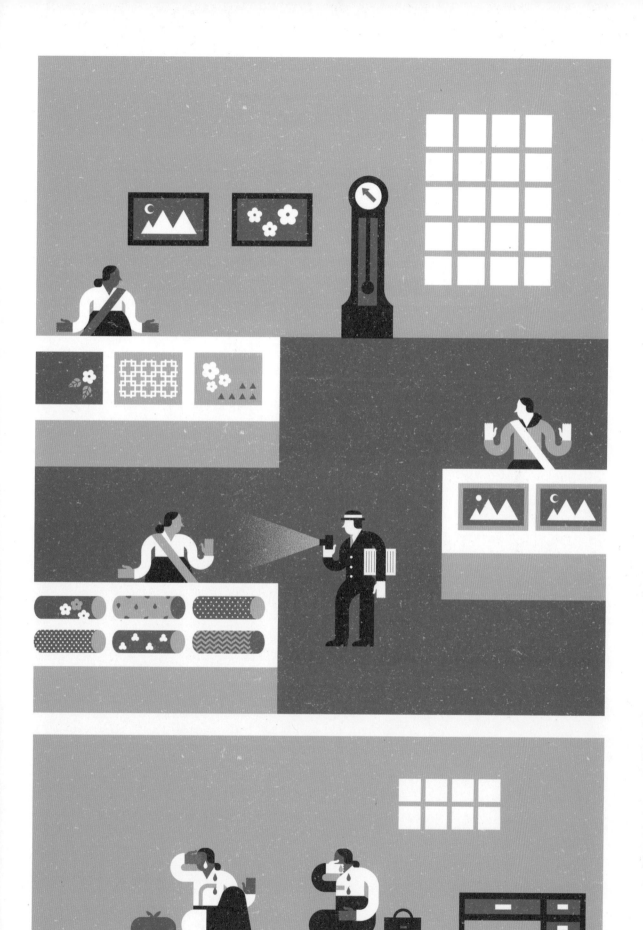

신문에서는 학교끼리 경쟁을 붙여 떠들지만
그런 자랑거리 뒤에는 퍽 많은 눈물이 숨겨져 있다

서대문 형무소

매서운 바람이 귀와 뺨에 잔칼질을 한다. 종로의 넓은 길이 한층
더 넓어진 듯하고 가뜩이나 파리 날리는 상점들이 추위에 얼어붙는
듯하다. 격렬한 폭음과 함께 홍진(수레와 말이 일으키는 먼지)의 선풍(회오리
바람)을 일으키며 달려오는 괴물. 바로 서울에 새로 생겼다는 경성
부영 버스다, 날이 차니 버스 유람도 좋지! 어느 여학교 학생 같은
양복 차림에 돈가방을 허리에 맨 여차장이 한 발을 내어놓고
비스듬히 섰다가 정류장에 선 사람을 보고 버스를 세운다. "스톱!"
"오라이!"

버스에 올라타 종로를 지나고 광화문통을 가로지르고 서대문정
지나 독립문 앞에 이르면 "다 내리십시오!" 독립문 종점이다.
북쪽으로 보이는 것은 서대문 감옥인데 경성에서 가장 매서운
겨울을 보내고 있는 곳이 바로 이곳이다. 경비가 삼엄하여 가까이
갈 수 없으니 맞은편 악박골(지금의 서대문구 현저동 일대)로 올라가
얼어붙은 약수를 혀로 녹여 한 번 빨아먹고 멀찌감치에서 감옥을
들여다본다.

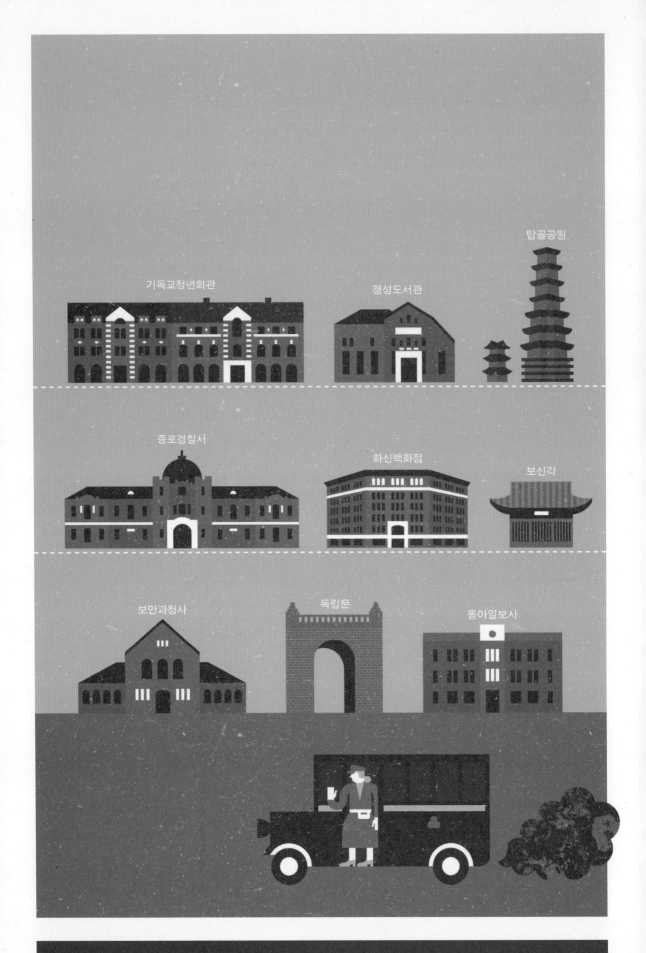

기독교청년회관

경성도서관

탑골공원

종로경찰서

화신백화점

보신각

보안과청사

독립문

동아일보사

서대문형무소 11am

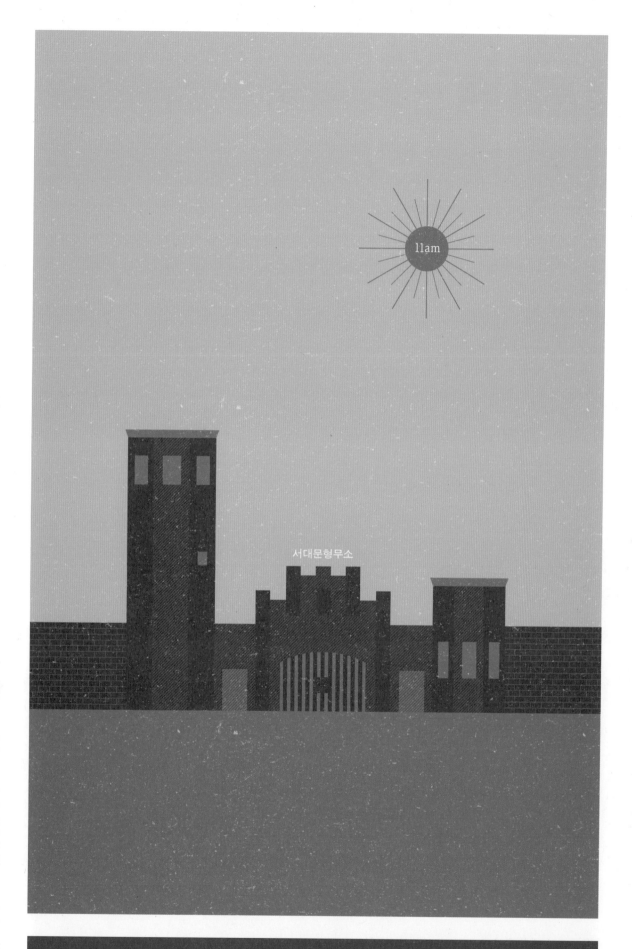

경성에서 가장 매서운 겨울을 보내고 있는 곳이 바로 이곳, 서대문 감옥이다

다방

몹시도 춥다. 언 몸 녹이기에 다방보다 좋은 곳은 없지.
경성부청에서 장곡천정(지금의 소공로)으로 들어서 바른편으로 3층
건물이 다방 낙랑파라(당시 문인들과 예술인들이 드나들었던 유명한 다방).
안으로 들어서니 어느 다방에서든 느낄 수 있는 공통된 다방의
체취가 금파리를 맞이한다. 이국의 열대식물, 소란한 레코드 소리,
여기저기 널려있는 그날 그날의 신문과 헐어진 그달 그달의 취미
잡지, 그리고 몇 개의 그림과 조각들.

현대인에게 다방은 담배를 피우기 위한 휴게소나 누군가를
기다리는 대합실 그 이상의 것이다. 친우와 더불어 문학이든
예술이든 인생 이야기든 시간의 제약 없이 나누고 사랑하는 이성과
애정의 분위기에 잠기고 혹은 레코드를 듣기 위해 아지트 삼아
모여드는, 현대인에게 다방이란 향락적 사교의 장소가 되었다.
뜨거운 커피로 권태와 피로를 녹이고 말쑥한 차림의 아씨를 따라
다방을 나선다.

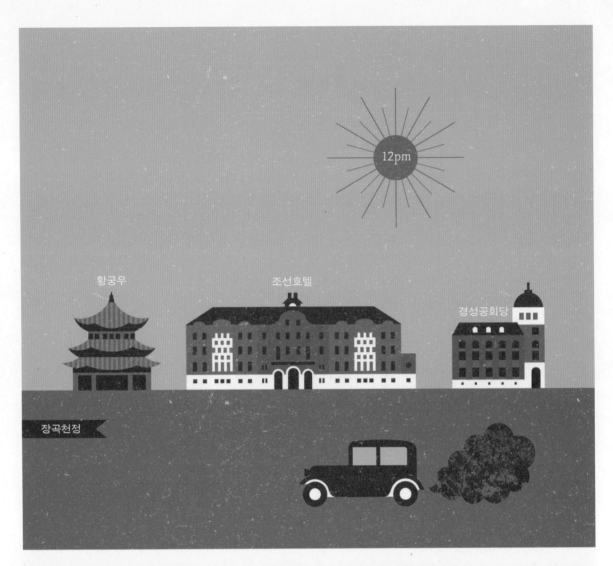

황궁우

조선호텔

경성공회당

장곡천정

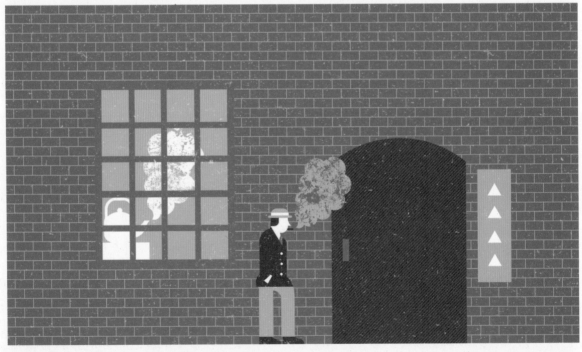

다방 12pm

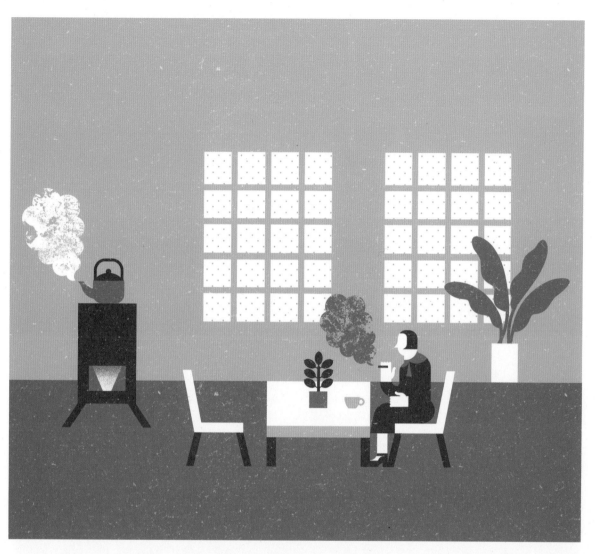

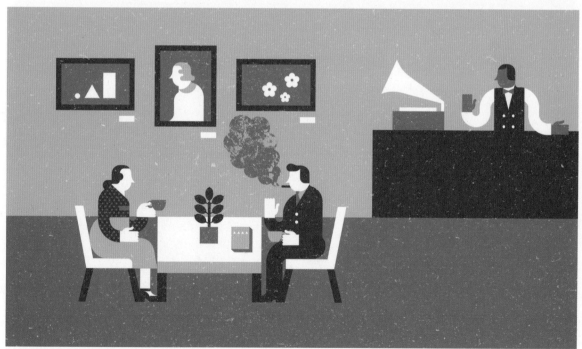

현대인에게 다방은 담배를 피우기 위한 휴게소나
누군가를 기다리는 대합실 그 이상의 것이다

다방골

아씨가 향한 곳은 기생들 많이 모여 사는 다방골(지금의 다동). 옳거니!
기생 아씨 살림을 볼까. 슬며시 대문 안으로 들어가보니 마루 밑에
남자 구두 두 켤레가 있다. 벌써 손님이 온 것인가. 천만에! 중학교
양복 입고 기생 아씨 옆에 앉은 남학생들은 오입(아내가 아닌 여자 혹은
직업여성과 성관계를 하는 일)을 배우러 온 학생들이 아니라 기생 아씨를
가르치러 온 어린 선생들이다. 하나는 창가 선생, 하나는 무도 선생.
둘 다 분을 하얗게 발라 멋을 잔뜩 내고는 기생 아씨 웃음 한 번에
새로운 창가도 가르쳐 주고 유행하는 댄스도 가르쳐 준다.

"얘! 수심가는 왜 하니, 머리 아프게." "아이고 답답해. 밝은 세상에
시조가 다 무엇이냐!" 요즘 젊은 손님들이 이 같은 소리를 하니
피를 토해가며 소리를 배운 기생보다 여학교나 좀 다니고 유행가
댄스 할 줄 아는 불량소녀 출신 기생들이 인기가 더 많다. 기생들도
살아남으려 유행가든 댄스든 배워야겠는데 살림이 어려워 제대로
된 선생은 찾지 못하고, 웃음 한 번 웃어주면 담배까지 사들고
쫓아오는 어린 선생들한테 배울밖에.

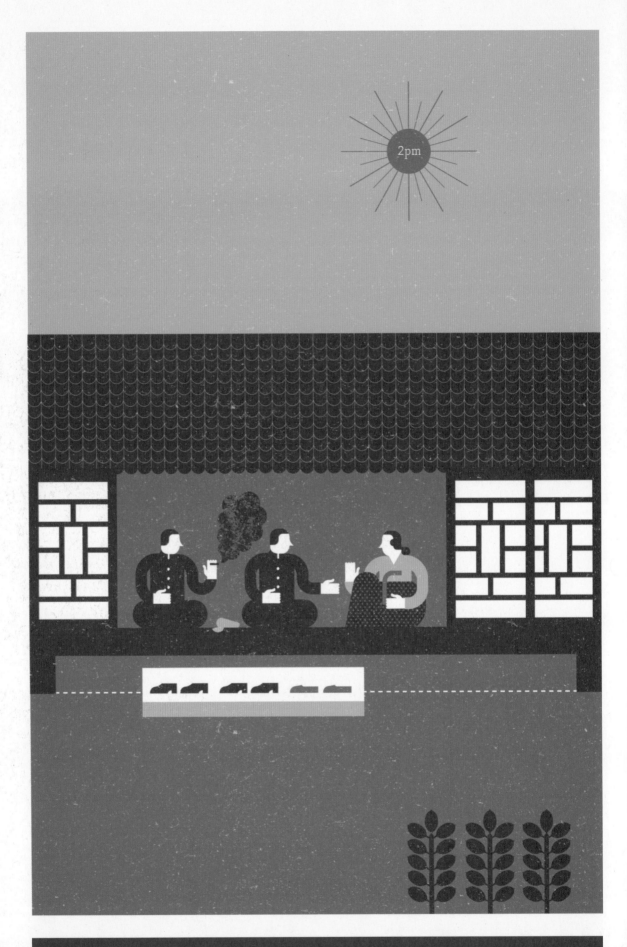

다방골 2pm

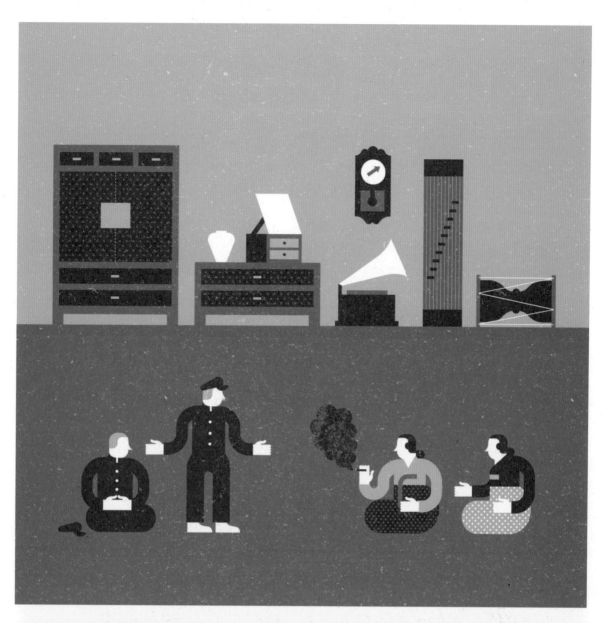

중학교 양복 입고 기생 아씨 옆에 앉은 남학생들은 기생 아씨를 가르치러 온 어린 선생들이다

아편굴

종로 관수동은 중국인촌으로 유명하다. 조선에 와 있는 외국인으로
지나인(중국인)이 제일 많은데 남의 반값에라도 근실하게 일하는
까닭에 웬만한 일터에는 노동자의 반 이상, 때로는 전부가
지나인이다. 저기 몸에 지독한 냄새가 밴 한 남자가 걸어온다.
아편쟁이다! 이 골목을 돌아서 저 골목으로, 저 골목을 돌아서
막다른 골목. 시커먼 문을 쾅쾅 두드리자 저쪽에서 지나 말로
뭐라 하고, 이쪽에서 지나 말로 뭐라 하니 문이 잠시 열리고,
다시 굳게 잠긴다.

냄새 가득한 뜰을 지나 방이라고 들어서니 밤인 듯 어둡고 연기로
자욱하다. 등잔을 사이에 두고 좌우로 누운 사람들. 아편대를 등잔에
대고 뿌지직 소리를 내며 연기를 빨아 삼키는데 마치 굶주렸던
짐승이 고깃덩이를 먹어대듯 탐욕스럽고 무시무시하다. 기라고는
하나 없는 눌한 얼굴들이 죽은 듯 조용히 누워 환락경에 빠져든다.
참으로 모를 일이다. 방에 들어설 때는 역한 냄새에 구역이 날
지경이더니 이내 역한 것을 느낄 수가 없고 눈앞이 흐려진다.

아편굴 4pm

몸에 지독한 냄새가 밴 한 남자가 걸어온다. 아편쟁이다!

선술집

얼굴이 해쓱하니 반 아편쟁이 꼴이 다 되었구나. 툇! 두 번 다시
아편굴 근처에는 얼씬도 하지 않을 것이다. 호랑이굴보다 더
무서운 아편굴에 대해 투서라도 해야겠으니 신문사로 가보자.
신문사 앞이 모인 사람들로 소란한데, 투서하러 온 것 같지는 않고.
양복집 주인, 양화점 주인, 설렁탕집 하인까지 모두가 하나 같이
채귀(빚쟁이)들이다. 누구누구를 찾는다며 사환(관청이나 회사, 가게
따위에서 잔심부름을 시키기 위해 고용한 사람)에게 말을 전하는데 누구누구는
자리에 없단다. 채귀들이 오늘도 허탕을 치려나 보다.

채귀들이 모두 돌아가고 나서야 슬금슬금 눈치를 살피며 나오는
기자, 해쓱한 얼굴을 하고 선술집으로 향한다. 전날의 선술집은
대개 노동자들만 먹는 곳이요 소위 행세한다는 사람들은 가지
않았으나 지금은 경제가 곤란한 까닭인지 계급의 타파인지 말쑥
말쑥한 소위 모뽀(모던보이의 줄임말)들도 보통으로 드나든다. 너비아니
굽는 냄새, 술국의 구수한 냄새가 코를 습격해오니 군침이 샘솟듯
하는구나! "한 잔 부슈." "또 한 잔 더!" 거참, 그러다 채귀 하나 더
늘겠다.

선술집 5pm

피맛골

"한 잔 부슈" "또 한 잔 더!" 거참, 그러다 채귀 하나 더 늘겠다

조선극장

장안의 사람들이 쏟아져 나와 하룻밤의 향락을 누려보려고 극장
앞으로 밀려간다. 활동사진관으로 인기있는 조선극장. 입장료는
대인 삼등 40전, 학생 삼등 20전. 도련님과 트레머리(가르마를 타지
않고 뒤통수의 한복판에다 틀어 붙인 여자의 머리) 아씨가 대인 표와 학생 표를
하나씩 사서 들어가는데, 트레머리 젊은 여자는 누구나 학생 행세.
멀쩡한 신사 하나가 표도 안 사고 그냥 쑥 들어가자 표 받는 사람이
황망하여 "누구십니까?" 하고 물으니 이 양반 이상스럽게 눈을 뜨고
"패스!" 하고 외친다. 전차든 버스든 극장이든 어디서든 패스를
외치고 무료로 통과하는 조선의 기자라는 사람들이다.

인사는 아니 했어도 길에서 상점에서 자주 만나는 사람들이 모두 모였다. 부인석도 노부인, 여염집 부인, 기생, 여학생으로 만석! 이미 좋은 자리는 사람들이 다 차지하고 앉아서 도련님과 가짜 여학생은 하는 수 없이 변소 옆에 자리를 잡는데, 신사 체면에 그냥 앉을 수 없는지 10전을 내고 방석을 빌려 앉는다. 금파리도 트레머리를 방석 삼아 앉았다. 머리 냄새, 똥 냄새, 오줌 냄새, 담배 냄새, 극장을 가득 채운 고약한 냄새도 어느새 만원.

전깃불이 슬그머니 꺼지고 고요한 음악 소리를 따라 부드러운 회색 광선이 스크린 위를 움직이기 시작한다. 불란서(프랑스) 풍경도 나오고 바다 위 고래사냥이 나오고 구미(미국)의 귀여운 여배우들이 해수욕복만 입고 우리를 웃겨준다. 활동사진이 끝나면 기생의 댄스 레뷰(Revue, 흥행을 목적으로 노래, 춤 따위를 곁들여 풍자적인 볼거리를 위주로 꾸민 연극)가 시작된다. "저런 망할 년이 있나. 저것 발가벗었지 않나." "에이, 세상 말세야!" 여기저기서 들리는 어르신들의 험구(험상궂은 욕). 그래도 나갈 생각은 아니하고 레뷰 구경에 꽤 정신이 팔리었다.

10분의 휴식 시간이 끝나면 오늘의 영화가 시작된다. 여자에게 버림받고 울분으로 지내는 청년을 위하여는 진실한 사랑 대신 돈을 택한 여자가 불행하게 되는 연애극을 비추어 청년을 대신해 여자에게 복수하고, 인정없는 채귀에게 시달리는 무산자(재산이 없는 사람)를 위하여는 돈만 아는 수전노(돈을 모을 줄만 알아 한번 손에 들어간 것은 도무지 쓰지 않는 사람을 낮잡아 이르는 말)가 불에 타죽는 인정극을 비추어 원수를 갚아준다. 자극 많은 도회(도시)에 살면서 향락할 여유를 갖지 못한 사람들에게 스크린처럼 고마운 것은 없다.

경성도서관

인사동

조선극장 7pm

머리 냄새, 똥 냄새, 오줌 냄새, 담배 냄새, 극장을 가득 채운 고약한 냄새도 어느새 만원

"저런 망할 년이 있나. 저것 발가벗었지 않나!" 여기저기서 들리는 어르신들의 험구

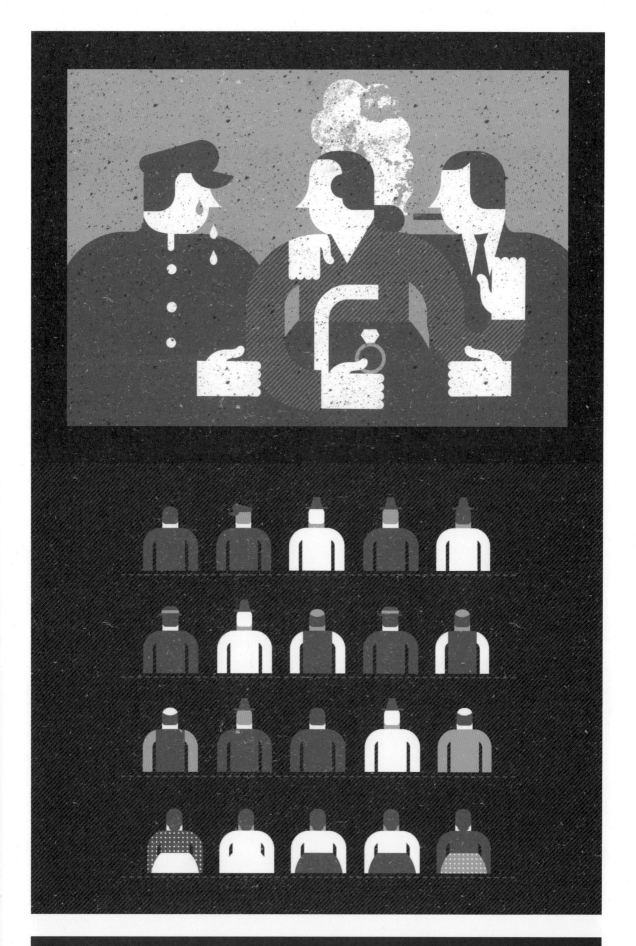

자극 많은 도회에 살면서 향락할 여유를 갖지 못한 사람들에게 스크린처럼 고마운 것은 없다

골목길

찌렁! 찌렁! 차가운 공기를 경쾌하게 가르는 소리. 때묻은 조선 바지저고리에 방한모를 푹 눌러쓴 냉면 배달부가 전등을 한 손에 뀌어들고 냉면 두 그릇과 장국 한 주전자를 실은 목판을 한쪽 어깨 위에 올려놓고, 언 땅을 조심조심 몰아간다. 골목길로 들어서니 만주(まんじゅう, 밀가루, 쌀 등의 반죽에 소를 넣고 찌거나 구워서 만든 화과자의 일종) 궤짝을 둘러맨 소년이 "만주노 호야 호야(まんじゅうの ほや ほや, 갓 만들어 따끈따끈하고 말랑말랑한 만주 있어요)" 외치며 지나가고, 대문 열어놓고 자는 사람은 없는가, 불조심 안 하고 자는 사람은 없는가, 야경꾼(밤사이에 화재나 범죄가 없도록 살피고 지키는 사람)이 '딱 딱' 나무를 부딪히며 골목을 순찰한다.

"냉면 가져왔습니다!" "잠깐만 기다려요." 급한 듯 새어 나오는 여자의 목소리. 속옷 바람에 머리를 풀어 헤친 어린 여학생 하나가 나온다. 열린 방문 사이로 아랫목에 누운 남자가 보이고 벽에는 어느 여학교 교복이 걸려있다. 밀가루라 불리는 그녀들! 아버지나 오빠의 실직으로 학비를 받지 못하면 하는 수 없이 부모에게는 어느 선생의 동정으로 공부를 계속하게 되었다 해놓고 밤이면 남의 집 뒷채 아랫방으로 헤매며 은밀하게 웃음을 판다.

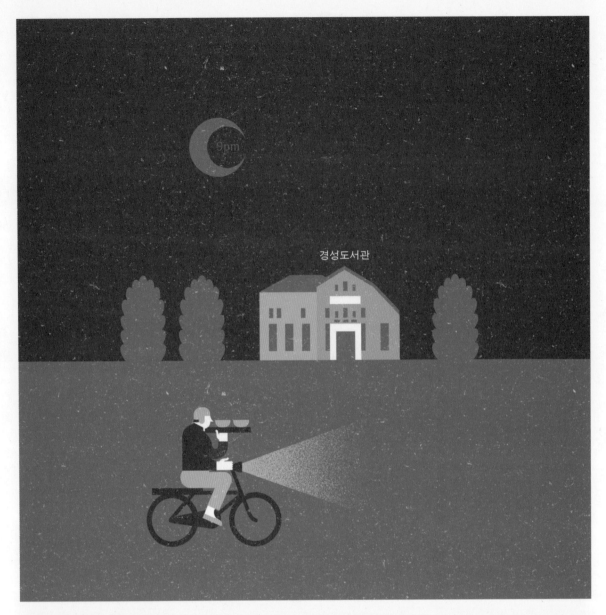

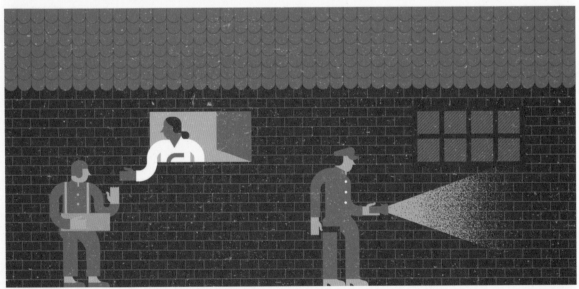

골목길 9pm

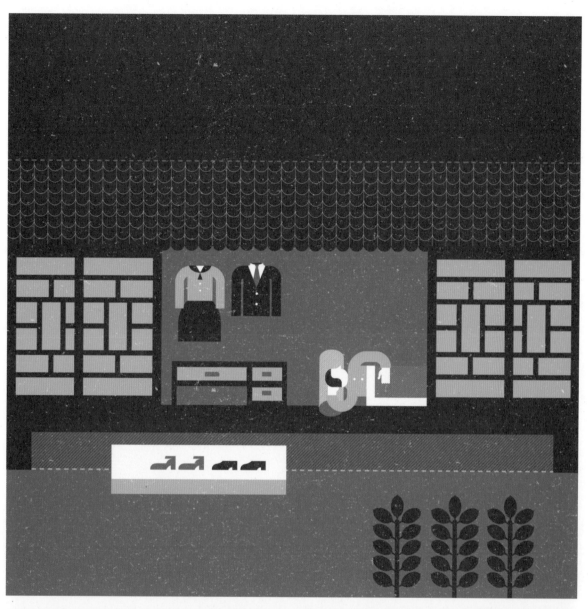

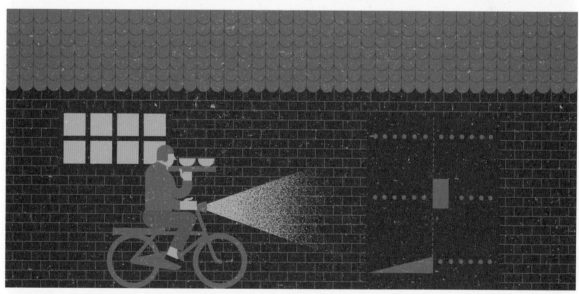

"냉면 가져왔습니다!" "잠깐만 기다려요" 급한 듯 새어 나오는 여자의 목소리

마작
구락부

경성의 밤이 깊어간다. 여러분을 마지막으로 안내할 곳은 마작 구락부. 최근 경성에서 대유행 중인 것이 소위 마짱이라 불리는 마작인데, 마작이 서울에 들어온 지는 얼마 안 되지만 마작 구락부가 자그마치 52개나 된다. 불경기 바람에 극장, 카페, 요리집이 모두 적막한데 유독 마작 구락부만은 밤낮없이 사람이 득실거린다. 놀고먹는 부랑자, 은행원, 회사원, 교원 심지어 학생까지 마작을 하는 사람도 다양하다.

마작은 한 번 시작하면 밤새우기는 일도 아니다. 네 사람이 하는데 한 판에 한 시간 반은 걸리고 저마다의 승부 심리에 한 판으로 끝나는 법이 없다. 돈을 내고 돈을 따먹기 위해 혈안이 됨으로써 철야를 할 수 있는 것. 유희장이라는 명목 아래 마작 구락부가 인가되었으나 승부를 다투는 노름인지라 도박화되지 않고 배겨내겠는가. 조선의 현실을 생각하면 마작에 빠져 시간과 돈을 낭비하고 정신을 타락시키는 사람들이 안타깝다. 기나긴 조선의 겨울밤이 마작으로 잠들 줄 모른다.

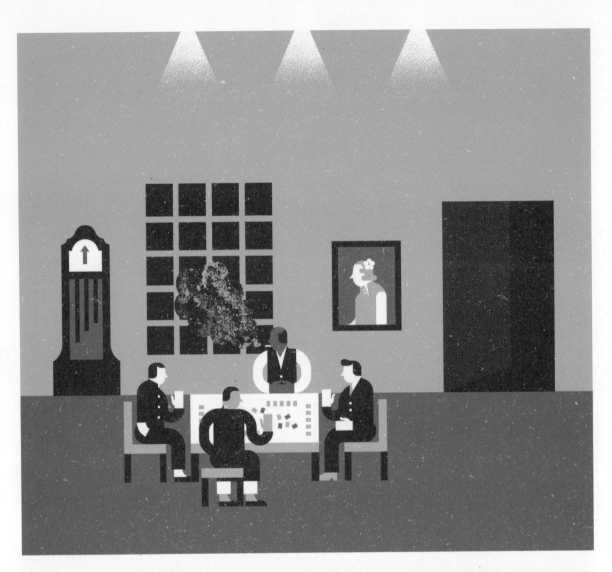

마작 구락부 12am

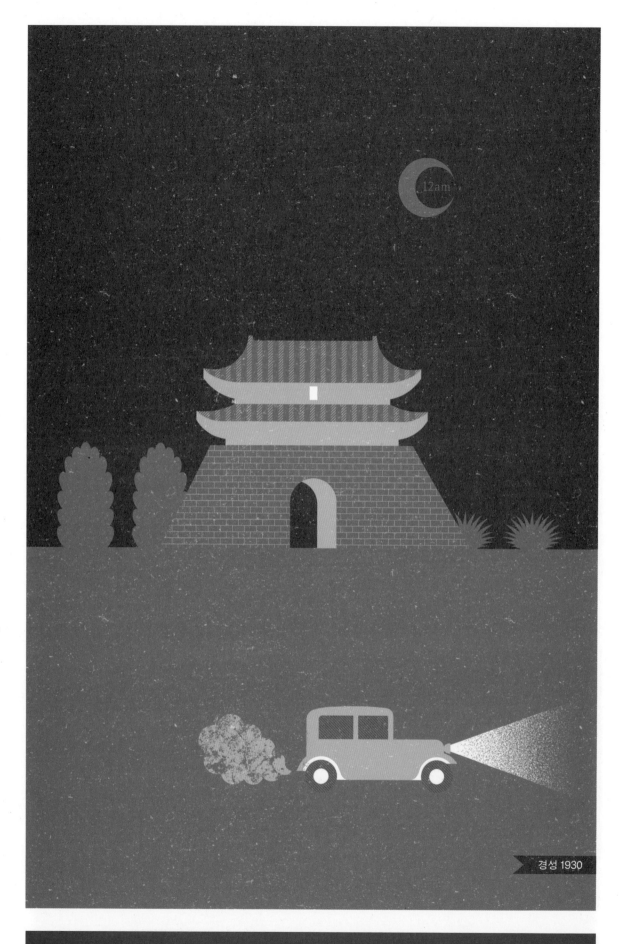

기나긴 조선의 겨울밤이 마작으로 잠들 줄 모른다

금파리와

금파리 어르신, 혹시나 금파리도 급전이 필요해 돈을 융통해야 할 일이 있을지도 모르니 미리미리 전당국 이자율이나 알아두었으면 합니다.

전당포 주인 서울집 치고 전당표 없는 집이 있더냐. 너도 언제든 돈이 필요하면 나를 찾아오너라. 여기 전당표 뒷면을 한 번 보아라. 잔글씨로 주가 씌어있지 않으냐. 1원까지 1개월 이자가 원금의 백분지칠(7/100), 10원까지는 원금의 백분지오(5/100), 50원까지는 원금의 백분지사(4/100), 100원까지는 백분지2.5(2.5/100).

금파리 어르신, 전당포 드나드는 사람치고 10원어치 이상 잡힐 물건이 있는 경우가 흔하겠습니까? 대개는 1원 이하의 것이요, 그렇지 않으면 10원 이내의 것인데 적게 쓸수록 이자는 더 크게 받으니 그러지 않아도 궁핍한 살림이 더 궁핍해지겠습니다. 그나저나 저 보통이들 속에는 어떤 물건이 들어있습니까?

전당포 주인 치마저고리, 외투, 시계, 사진기 등은 흔히 잡히는 것이고 한국시대 훈장, 와이샤쓰, 지우산(대오리로 만든 살에 기름 먹인 종이를 발라 만든 우산), 요강, 영어사전, 옥편, 유도복, 인력거꾼 웃옷, 테니스 공, 채 등등 헤아리자면 끝이 없다.

금파리 그런데 주인이 찾으러 오지 않으면 이 많은 물건은 다 어찌 한답니까?

전당포 주인 일본 사람은 기한 후 4개월이면 시효를 잃지만 조선 사람 전당포

전당포 주인

에서는 서로 구차한 사정을 보아서 10개월까지는 맡아 두었다가 그 후로도 찾지 않으면 넝마전으로 넘긴다.

금파리 그러고 보니 전당포에서 악착같이 돈을 덜 쓰게 하는 이유가 그거 였군요. 잡은 물건의 값이 고물상에 넘기는 값보다는 적어야 만약의 경우라도 손해를 보지 않으니, 또 적은 돈을 쓰게 할수록 이자는 높아지는 것 아니겠습니까! 가령 가지고 간 물건이 장님더러 더듬어 보라고 하여도 틀림없이 1원 50전어치는 될 것을 기어코 1원만 주지 않습니까. 장사가 이윤이 남아야 하는 것은 맞지마는 퍽 야박하십니다.

전당포 주인 예끼! 그런 서운한 소리 마라. 전당포라 하면 덮어놓고 고리 폭리를 취하고 가난뱅이를 뜯어 제 살찌운다고 욕하는 사람이 많다만 알고 보면 그리 많은 이윤이 남는 것도 아니요, 도난품을 잘못 받았다가는 영업정지나 인가취소가 나기 일쑤고, 물품 간수에도 여간 고심이 되지 않아서 쥐에게 뜯길까 장마에 상할까 도적에게 뺏길까 어디를 가도 한 시간 마음 놓고 있을 수 없고, 하룻밤이라도 편히 다리 뻗고 잠을 못 잔다.

금파리 네네, 어련하시려고요. 어르신 나름대로 어려운 사정이 있겠지요. 어찌 생각하면 어르신이 원망스럽지만 어찌 생각하면 고맙기도 합니다. 허허!

1930 경성의

1930년대 경성은
근대남녀 열풍
이름하여
모던보이 모던걸

여자처럼 분때를 밀고
머리에 향수를 뿌리고
짧은 양복에 웃주머니
비단 수건으로 반쯤 틀어막고
반지 끼고
시계 차고
두툼한 각테 안경
펑퍼짐한 모자
나팔바지에
코 높은 구두 신고
단장을 휘휘 내두르며
장안대로가 온통 제 길인 양
활개 치는 모던보이

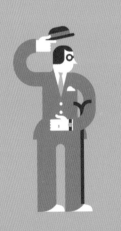

근대남녀

양장은 기본이요

곱슬곱슬 지진 단발머리

곡예단 어릿광대같이

분을 곱게 바르고

출렁이는 청춘의 붉은 입술에

더 붉은 연지를 칠하고

실크 스타킹에

방송국 안테나마냥 높은 구두

아심아심한(마음이 놓이지 않아 조마조마한 모양)

발목을 스치며

발걸음도 경쾌한 모던걸

그들의 특징은

한판 노는 것에 있고

낭비에 있고

퇴폐에 있으니

모던보이 모던걸을

못된뽀이 못된껄이라고

부르는 것도

영 틀린 말은 아니지

닫는 글

작가의 말

<1930 경성 모던라이프>는 1930년을 전후로 한 일제강점기의
서울, 즉 경성을 소개하는 그림책이다. 당시에 발간된 <별건곤>을
비롯한 몇몇 잡지에 소개된 경성 이야기를 발췌하여 새롭게 엮었다.
근대도시로 변모해가는 경성의 다채로운 모습을 소개하기 위해
사계절로 나누고 각 계절마다 아침부터 밤까지의 일상을 담았다.

금파리가 보여주는 1930년대 경성의 생활상을 한마디로 요약한다면,
아마도 혼재(混在)가 아닐까 싶다. 남대문을 비켜 지나가는
소달구지와 자동차, 두루마기에 맥고모자, 치마저고리에 굽 높은

구두, 신문물이 가져다준 풍요와 여전한 가난. 이렇듯 낡고 오래된 것과 낯설고 새로운 것의 끝없는 충돌이 이 시대 경성인들의 삶을 관통한다. 그 속에서 사람들은 흥분하고 기대하면서도 좌절하고 소외감을 느꼈을 것이고, 반성과 자각으로 새로운 시대를 스스로 만들겠다는 의지를 불태우기도 했을 것이다. 눈여겨볼 것은 금파리의 논조인데 우리가 흔히 식민시대를 생각할 때 떠올리게 되는 지식인들의 시대인식, 즉 일본 제국주의에 대한 신랄한 비판이나 독립을 위한 투쟁 의지 같은 것은 보이지 않는다. 검열에서 자유로울 수 없었던 당시 언론 출판의 현실을 감안할 때 금파리의 절제된 표현은 안타까우면서도 이해가 되는 지점이다. 한편으로 이런 절제된 표현을 통해 당시 조선인들이 처한 현실을 더 섬세하고 정확하게 전달하고 있는 게 아닌가 싶다.

금파리와 함께 경성을 유람한 독자들은 인간 삶의 모습이 90년 전과 지금이 크게 다르지 않다는 것에 놀랐을 것이다. 탑골공원의 점쟁이들과 부인네들, 어디든 "패스!"를 외치며 행세를 하려는 기자, 어리석은 집착에서 비롯된 치정 살인 등등. 경험하지 못한 시대임에도 불구하고 어렵지 않게 그 시대를 상상하고 그들의 삶에 공감할 수 있는 것은 바로 이러한 이유 때문일 것이다.

<1930 경성 모던라이프>에서 글만큼이나 중요한 것이 그림이다. 빛바랜 사진으로 남아 있는 시대를 그림으로 그려내는 것은 어렵지만 매우 흥미로운 작업이었다. 사실적인 묘사를 지양하고 심플한 그래픽을 통해 독자가 당시의 생활상을 보다 직관적으로 이해할 수 있도록 했다. 살아 숨쉬는 근대의 언어와 매력적인 그래픽으로 완성된 이 책이 경성을 만나는 새롭고 즐거운 경험이 되었으면 하는 바람이다.

출처

별건곤 제1호, 1926년 11월01일, 自由結婚式場巡禮記(一), 抱腹絶倒할 結婚 形式의 各樣各色

별건곤 제2호, 1926년 12월01일, 언제든지 의심스런 景品附 大賣出 內容 이약이

별건곤 제2호, 1926년 12월01일, 新女性 求婚傾向, 신랑 표준도 이러케 변한다

별건곤 제3호, 1927년 01월01일, 現代珍職業展覽會

별건곤 제4호, 1927년 02월01일, 아홉 女學校 빠사會 九景

별건곤 제4호, 1927년 02월01일, 記者總出動, 大京城白晝暗行記(제2회), 『一時間社會探訪』

별건곤 제4호, 1927년 02월01일, 珍職業展覽會續開

별건곤 제5호, 1927년 03월01일, 貧民銀行 典當鋪 이약이, 典當物로 본 北村의 生活相, 손님은 누구, 물건은 무엇?

별건곤 제6호, 1927년 04월01일, 汽車通學

별건곤 제6호, 1927년 04월01일, 男女兩性美와 그 盛衰, 特히 男性美에 對하야

별건곤 제9호, 1927년 10월01일, 變裝出動 臨時○○되여본記, 새벽에도 妓生 모시고 自動車運轉助手가 되야

별건곤 제9호, 1927년 10월01일, 變裝出動 臨時○○되어본記, 典當局書仕가 되야 북쪽 경성의 속살림을 보고

별건곤 제9호, 1927년 10월01일, 全鮮女子庭球大會를 보고

별건곤 제10호, 1927년 12월20일, 데카단의 象徵, 모-던걸·모-던뽀-이 大論評

별건곤 제10호, 1927년 12월20일, 有産者社會의 所謂 『近代女』, 『近代男』의 特徵, 모-던걸·모-던뽀-이 大論評

별건곤 제11호, 1928년 02월01일, 不良男女 一網打盡, 變裝記者 夜間探訪記

별건곤 제14호, 1928년 07월01일, 大秘密大暴露, 現代秘密職業展覽會

별건곤 제14호, 1928년 07월01일, 녀름情趣, 녀름情緒

별건곤 제14호, 1928년 07월01일, 내가 만일 斷髮娘과 結婚한다면

별건곤 제15호, 1928년 08월01일, 夫婦生活의 秘密 大探檢記

별건곤 제15호, 1928년 08월01일, 단돈 二十錢 避暑秘法, 記者總出競爭記事

별건곤 제16·17호, 1928년 12월01일, 新流行! 怪流行!

별건곤 제16·17호, 1928년 12월01일, 모던-女子·모던-職業, 新女子의 新職業

별건곤 제18호, 1929년 01월01일, 大京城 狂舞曲

별건곤 제19호, 1929년 02월01일, 京城라듸오

별건곤 제20호, 1929년 04월01일, 記者 大出動 1時間 探訪 大京城 白晝 暗行記, 3월 29일 오후 2시 30분부터 3시 30분까지

별건곤 제23호, 1929년 09월27일, 2일 동안에 서울 구경 골고로 하는 法, 시골親舊 案內할 路順

별건곤 제23호, 1929년 09월27일, 누구던지 당하는 『스리』 맛지 안는 방법, 스리盜賊秘話

별건곤 제23호, 1929년 09월27일, 스크린의 慰安, 서울맛·서울情調

별건곤 제23호, 1929년 09월27일, 카페의 情調, 서울맛·서울情調

별건곤 제23호, 1929년 09월27일, 京城의 짜쓰, 서울맛·서울情調

별건곤 제23호, 1929년 09월27일, 서울내음새, 서울맛·서울情調

별건곤 제23호, 1929년 09월27일, 진고개, 서울맛·서울情調

별건곤 제23호, 1929년 09월27일, 想像 밧갓 世上 京城의 다섯 魔窟

별건곤 제23호, 1929년 09월27일, 路上스케취 - 하나·둘, 街頭漫筆

별건곤 제23호, 1929년 09월27일, 幽靈의 鍾路, 街頭漫筆

별건곤 제23호, 1929년 09월27일, 大京城의 特殊村

별건곤 제23호, 1929년 09월27일, 京城名物集

별건곤 제24호, 1929년 12월01일, 괄세못할 京城설넝탕, 珍品·名品·天下名食 八道名食物禮讚

별건곤 제25호,1930년 01월01일, 모던이씀

별건곤 제25호, 1930년 01월01일, 젊은 안잠자기 手記

별건곤 제28호, 1930년 05월01일, 우리가 가질 結婚禮式에 對한 名士의 意見

별건곤 제28호, 1930년 05월01일, 봄·봄·봄을 마지한 서울의 푸로필

별건곤 제28호, 1930년 05월01일, 醉眼에 빗치인 昌慶苑 夜櫻의 짜스風景, 文字로 그린 漫畵

별건곤 제29호, 1930년 06월01일, 生活戰線에 나선 職業婦人巡禮, 그들의 生活과 抱負

별건곤 제33호, 1930년 10월01일, 誌上公開 暴利大取締(第2回), 젼당포·셋집·洋服店

별건곤 제35호, 1930년 12월01일, 賞與金=賞與金

별건곤 제40호, 1931년 05월01일, 本社 女記者의 不良紳士 檢擧錄

별건곤 제41호, 1931년 07월01일, 珍奇! 大珍奇, 녀름철의 8大珍職業

별건곤 제47호, 1932년 01월01일, 實査 1年間 大京城 暗黑街 從軍記, 카페·마작·연극·밤에 피는 꼿

별건곤 제48호, 1932년 02월01일, 祕密家庭探訪記, 變裝記者=냉면配達夫가 되어서

별건곤 제51호, 1932년 05월01일, 모뽀모껄의 新春行樂 經濟學

별건곤 제52호, 1932년 06월01일, 「호텔東洋」의 兩 美人 慘殺騷動事件

별건곤 제52호, 1932년 06월01일, 精神病者의 路傍演說

별건곤 제53호, 1932년 07월01일, 連作滑稽小說, 시골아저씨의 서울구경

별건곤 제53호, 1932년 07월01일, 記者總出 一時間밤거리 探訪

별건곤 제60호, 1933년 02월01일, 萬華鏡

별건곤 제62호, 1933년 04월01일, 夜櫻風景

별건곤 제62호, 1933년 04월01일, 졸업을 하고 나니!

별건곤 제63호, 1933년 05월01일, 누가 속엿느냐?

별건곤 제65호, 1933년 07월01일, 그 뒤에 오는 것, 첫번에는 조왓스나 나종에는 켱기는 이야기

별건곤 제66호, 1933년 09월01일, 秋期紙上大淸潔

별건곤 제66호, 1933년 09월01일, 尾行꾼 골려준 이야기

별건곤 제71호, 1934년 03월01일, 世上은 이러타!! 拾圓紙幣 알미운 作亂

별건곤 제71호, 1934년 03월01일, 좀먹는 文化都市!! 大京城의 頭痛거리, 독갑이들린 文化, 썩어드는 이꼴저꼴

별건곤 제71호, 1934년 03월01일, 좀먹는 文化都市!! 大京城의 頭痛거리, 거리의「깽그」三大暴力團 解剖記

별건곤 제72호, 1934년 04월01일, 大京城의 SOS

삼천리 제4권 제2호, 1932년 02월01일, 女俳優와 貞操와 사랑

삼천리 제4권 제2호, 1932년 02월01일, 輿論의 偉力으로 麻雀을 철저히 撲滅하자

삼천리 제6권 제5호, 1934년 05월01일, 喫茶店評判記

삼천리 제6권 제5호, 1934년 05월01일, 結婚市場을 차저서, 百貨店의 美人市場

삼천리 제10권 제5호, 1938년 05월 01일,「보헤미앙」의 哀愁의 港口, 一茶房 보헤미앙의 手記

삼천리 제12호, 1931년 02월01일, 和信德元 對 三越丁子 大百貨店戰

삼천리 제13호, 1931년 03월01일, 阿片窟探訪

개벽 제26호, 1922년 08월01일, 公園情操, 夏夜의 各 公園

개벽 제62호, 1925년 08월01일, 녀름과 人間의 裏面

동광 제27호, 1931년 11월10일, 젊은이의 마음

동광 제34호, 1932년 06월02일, 鍾路夜話

동광 제39호, 1932년 11월01일, 裏面으로 본 男女俳優의 生活相

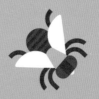